古典樂

從樂理入門到
音樂史完全解析
全方位提升藝術涵養

中川右介／著
ショス・たこ／插畫
童小芳／譯

前 言

一般常說古典音樂是「全球化人才需具備的涵養」之一。大家在中學的音樂課上應該都學過基礎內容，不過好像很多人都已不復記憶。

古典音樂的歷史悠久，各個國家都有作曲家與演奏家。給人的印象通常是：同一首曲子也會因演奏方式而有所不同，以及很多的「須知事項」。

古典音樂的底蘊深厚。然而，要從一開始就了解其全貌是不可能的。為此才編寫了本書，作為進入深奧世界的導覽書。

古典音樂的曲子多半僅以鋼琴或管弦樂等樂器演奏而成，因此對已經聽慣J-POP（日本流行音樂）或搖滾樂「歌曲」的耳朵來說，會有冗長、無聊又難懂的印象。即便感受到「真是優美的旋律呢」，也對樂曲所述說之事一無所知。也有人認為「不懂也無妨，只要感受即可」，的確是這樣沒錯，但還是希望聽懂會更好。

本書的結構是先在第一章解說使用樂器的種類與管弦樂團構成等基本知識。第二章則是介紹創作音樂的要素與樂曲的形式。

後半的第三、四章會介紹主要的17位作曲家之生涯與代表曲，最後再追加介紹25位作曲家的代表曲。此外，內文多與世界史上的事件有所連結，亦可視為音樂史的概觀。

音樂會上所演奏的曲子有八成是出自約50位作曲家之手。CD也是一樣的。商業上有項法則是最頂端的二成通常占了總營業額的八成，古典音樂亦是如此。換言之，只要了解最頂端的二成，便相當於認識了整體八成。

本書中一共介紹了42位作曲家，差不多是學校一個班級的人數。就當作是升級換班時要記住新同學般，請試著一一記下他們的名字、容貌與個性。如果從中找到想成為「摯友」的作曲家，再深入去了解就行了，若覺得是自己不擅長的類型，那就沒有必要非當朋友不可。

　　依照音樂的歷史順序循序聆聽也是一種方式，可以了解音樂是如何在不知不覺間演變。如果遇上格外中意的作曲家，便徹底聆聽那個人的曲子，這也是一種方式。或者多方聆聽不同演奏家所演奏的同一首曲子，享受其中的「差異」，也是古典音樂的聆賞方式之一。經常有人問我，「我已經知道哪些是名曲了，但是應該聽誰的演奏才好呢？」的確，音樂會的票價不斐，所以務必慎重選擇。然而現在網路上可免費聽的音源要多少有多少，因此無須深思熟慮，總之先聽聽看再說。至於了解演奏的差異，則是下個階段的事。

　　本書終歸只是導覽書。就像僅翻閱旅遊書並不能取代親身遊歷，所以請務必實際聽聽看。然後就像發現導覽書中沒寫到的事物是旅遊中的樂趣，請以自己的耳朵去發現。

Contents

前言 …………………………………………………………………………… *2*

第 *1* 章 古典音樂的基礎知識 *9*

■究竟何謂古典音樂？

擁有400年歷史，以歐美地區為主 ………………………… *10*

從巴洛克音樂到浪漫派 ……………………………………… *12*

■樂器有哪幾種類型？

弦樂器 …………………………………………………………… *16*

銅管樂器 ………………………………………………………… *18*

木管樂器 ………………………………………………………… *20*

打擊樂器・鍵盤樂器 ………………………………………… *22*

■管弦樂團的配置

史托考夫斯基配置與對向配置 ……………………………… *26*

■樂器的編制與樂曲的形式

管弦樂團與交響曲 …………………………………………… *28*

交響曲的一般結構 …………………………………………… *30*

交響曲以外的形式 …………………………………………… *31*

室內樂 …………………………………………………………… *32*

獨奏曲 …………………………………………………………… *34*

聲樂曲 …………………………………………………………… *36*

■指揮家到底在做什麼？

指揮家的職責 ………………………………………………… *38*

樂譜猶如戲劇的劇本 ………………………………………… *39*

需要專業指揮家的理由 ……………………………………… *40*

指揮家須具備的能力 ………………………………………… *40*

第2章 樂曲的聆賞方式

■樂曲的聆賞方式

古典音樂的聆賞方式 ·· 44

絕對音樂與標題音樂 ·· 46

■音樂會的節目表

正統的模式 ··· 48

■認識音樂的要素

作曲是一種數學？ ·· 50

何謂音名 ··· 51

大調與小調 ··· 51

節奏與拍子 ··· 52

■認識曲子的結構

奏鳴曲式 ··· 53

卡農與賦格 ··· 54

輪旋曲式 ··· 55

■音樂廳知多少

歌劇院的構造 ·· 56

■音樂廳以外的古典音樂

在自宅或移動中享受的古典音樂 ·································· 58

第3章 作曲家和他的時代 (巴洛克～古典派) *61*

■作曲家年表 ·· *62*

■了解多位作曲家的時代背景

　為何有必要了解時代背景？ ······················· *64*

■巴洛克時期的社會與音樂

　既優雅又華麗的貴族時期 ························· *66*

　歌劇的起源 ····································· *68*

　閹伶的活躍 ····································· *69*

　從義大利傳入法國、英國 ························· *70*

　協奏曲的時代 ··································· *71*

　巴哈不符合巴洛克風格？ ························· *72*

　　韋瓦第 ····································· *74*

　　韓德爾 ····································· *78*

　　巴哈 ······································· *82*

■古典派時期的社會與音樂

　啟蒙主義與革命的時代 ··························· *86*

　音樂家的新收入來源 ····························· *88*

　海頓與英國的資本主義 ··························· *89*

　法國大革命與莫札特 ····························· *90*

　貝多芬與拿破崙 ································· *91*

　交響曲演變為「帶有含意的音樂」 ················· *92*

　開始重視故事性的歌劇 ··························· *93*

　　海頓 ······································· *94*

　　莫札特 ····································· *98*

　　貝多芬 ····································· *102*

■浪漫派前期的社會與音樂

浪漫派的精神革命 …………………………………………………… 108

音樂的巨大化與故事化 ……………………………………………… 110

音樂家不再是世襲制 ………………………………………………… 111

「名曲」與「名演奏家」的誕生 ……………………………………… 112

巴黎成為「藝術之都」………………………………………………… 113

　舒伯特 ……………………………………………………………… 114

　蕭邦 ………………………………………………………………… 118

　李斯特 ……………………………………………………………… 122

■浪漫派後期的社會與音樂

帝國與民族主義的時代 ……………………………………………… 126

全新類型：交響詩 …………………………………………………… 128

俄羅斯五人組與柴可夫斯基 ………………………………………… 129

捷克與北歐的音樂家 ………………………………………………… 130

華格納與威爾第的歌劇改革 ………………………………………… 131

　華格納 ……………………………………………………………… 132

　布拉姆斯 …………………………………………………………… 136

　柴可夫斯基 ………………………………………………………… 140

　馬勒 ………………………………………………………………… 144

■近現代（20世紀）的社會與音樂

新媒體的登場與世界大戰 …………………………………………… 148

自法國發起的新式音樂 ……………………………………………… 150

社會主義與音樂 ……………………………………………………… 151

納粹黨與音樂 ………………………………………………………… 152

國家與企業 ································ *153*

　德布西 ································ *154*

　拉威爾 ································ *158*

　史特拉汶斯基 ································ *162*

　蕭士塔高維奇 ································ *166*

希望再深入認識幾位浪漫派之後的25位作曲家 ································ *170*

Column

Column 1　　**各種音樂用語 其一** ································ *42*

Column 2　　**音樂會禮儀** ································ *60*

Column 3　　**各種音樂用語 其二** ································ *106*

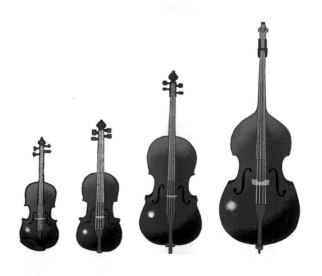

第 *1* 章

古典音樂的
基礎知識

究竟何謂古典音樂？

擁有400年歷史，以歐美地區為主

　　並非所有「昔日的歐洲音樂」都屬於古典音樂。有些「昔日的音樂」並未含括在古典音樂中，進入21世紀後仍有古典音樂的「新曲」持續產出，其中甚至還有一些是「日本人作曲」的古典音樂。

　　在西洋音樂史中，18世紀後半於維也納大放異彩的海頓、莫札特與貝多芬等人被稱為「古典派」，他們的音樂即為「classic＝古典」。這是因為活躍於19世紀的多位音樂家與評論家皆奉貝多芬等人為圭臬，認為他們的音樂才稱得上是「古典」，並稱之為「古典派音樂」，因而衍生出古典音樂這個概念。

　　因此狹義的「古典音樂」，是指海頓、莫札特與貝多芬的音樂。

　　話雖如此，無論是「古典派」之前還是之後，當然還是有音樂的存在。廣義的「古典音樂」則是始於1600年前後。以日本史來看便是在關原之戰那年，即戰國時代結束的時期。

　　古典音樂有兩條起源，其一為基督教，另一條則是歌劇，皆與義大利有所淵源。基督教在世界各地建構了教會網絡，為了讓每個教會都唱誦相同的歌曲而發明了「五線譜的樂譜」，成為西洋音樂的基礎。

　　1600年前後，音樂劇誕生於義大利的佛羅倫斯，各地王公貴族的宮廷裡陸續成立了歌劇團與樂團。

廣義的古典音樂

巴洛克（1600～1750年前後）

韋瓦第

韓德爾

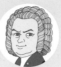
巴哈

等

狹義的古典音樂

古典派（1750年前後～1827年前後）

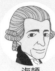
海頓

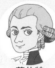
莫札特

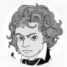
貝多芬

等

浪漫派（19世紀）

舒伯特

蕭邦

白遼士
孟德爾頌
舒曼
李斯特
華格納
布拉姆斯
馬勒

等

法國印象派

德布西

拉威爾

國民樂派

柴可夫斯基

德弗札克
史麥塔納
葛利格
西貝流士

等

近現代（20世紀）

史特拉汶斯基

蕭士塔高維奇

蓋希文
薩提
荀白克
布瑞頓

等

從巴洛克音樂到浪漫派

　　巴哈為古典派之前最舉足輕重的音樂家，是完成西洋音樂所有作曲技法的人，被稱為「音樂之父」。巴哈逝世於1750年，因此從1600年到這個時期為止的作品皆統稱為巴洛克音樂。然而，義大利與德國在這個時期的音樂大相逕庭，而且1650年前後與1750年前後的風格也截然不同，巴洛克音樂整體而言並沒有共通的特色。這個巴洛克時期的巨匠有韋瓦第、韓德爾與巴哈。

　　繼承巴哈並加以延伸發展的便是海頓、莫札特與貝多芬的「古典派」。

　　進入19世紀後，受到古典派影響的同時，被稱為「浪漫派」的白遼士、舒伯特、蕭邦、舒曼、孟德爾頌與李斯特等人也開創出新的音樂。歌劇方面則有華格納與威爾第大放異彩。

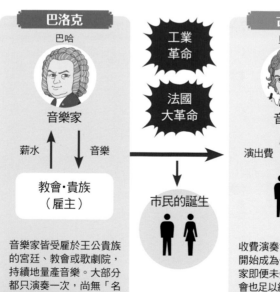

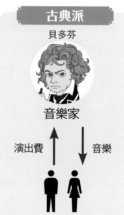

巴洛克
巴哈
音樂家
薪水　　音樂
教會·貴族
（雇主）

音樂家皆受雇於王公貴族的宮廷、教會或歌劇院，持續地量產音樂。大部分都只演奏一次，尚無「名曲」的概念。

工業革命

法國大革命

市民的誕生

古典派
貝多芬
音樂家
演出費　　音樂

收費演奏會與樂譜的出版開始成為一門事業，作曲家即便未受雇於宮廷或教會也足以維生。

到了19世紀尾聲，不僅限於義大利、德國與法國，東歐與北歐也孕育出獨創的音樂。俄羅斯的柴可夫斯基與捷克的德弗札克等人活躍一時。

進入20世紀後，連美國與亞洲也開始催生出遵循西洋音樂體裁的音樂，不斷發展至今。

另一方面，從很久以前就一直存在的民謠等民俗音樂則無法釐清是由誰所作，也沒有樂譜，因此即便是昔日的音樂也不會稱為「古典音樂」。而流行音樂雖然可以鎖定作曲者，也有樂譜，但與「古典音樂」仍有一線之隔。

「古典音樂」的範圍廣泛，但是經常演奏的曲目與作曲家卻有限。

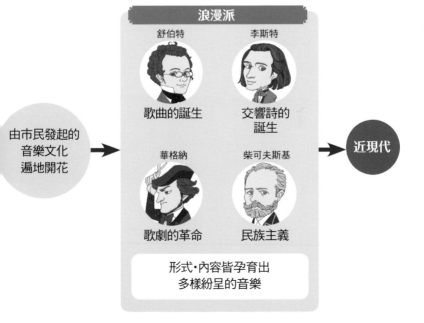

樂器有哪幾種類型？

古典音樂中所使用的樂器並不特別。和爵士樂、流行音樂或在日本演歌背後演奏之音樂中所使用的並無二致，皆為「西洋的樂器」。

古典音樂中的曲子多半未使用靠電氣增幅的樂器，而「現代音樂」中則有些曲子採用了電子樂器。甚至有些樂曲使用了尺八（一種木管樂器）、銅鑼等東洋的樂器。

最著名的便是鋼琴與小提琴。這兩種都是既可獨奏，亦可在多人「室內樂」中演奏的樂器。小提琴還成了管弦樂團的一員。

orchestra翻譯成「管弦樂團」，可見是由管樂器與弦樂器所組成。還外加了打擊樂器。

主要樂器的音域

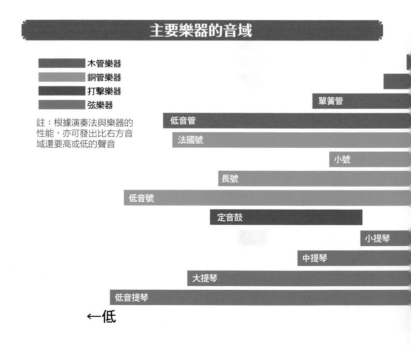

- 木管樂器
- 銅管樂器
- 打擊樂器
- 弦樂器

註：根據演奏法與樂器的性能，亦可發出比右方音域還要高或低的聲音

單簧管
低音管
法國號
小號
長號
低音號
定音鼓
小提琴
中提琴
大提琴
低音提琴

←低

這些樂器是根據如何發出聲音來分類。管樂器是由演奏者往內吹氣，藉著氣流通過管身時的振動來發聲。這種方法又可分為銅管樂器與木管樂器。這兩種類型是根據發音原理的差異來分類，而非取決於材質，所以也有金屬製的木管樂器。

弦樂器則是透過某些方法讓琴弦產生振動來發聲。利用琴弓摩擦的屬於擦弦樂器，小提琴即其代表。

鋼琴雖為鍵盤樂器，卻是由琴弦發出聲音，因此也歸類為弦樂器。管風琴也是鍵盤樂器，但發音原理有所不同。

至於打擊樂器，總括來說絕大部分是鼓器，在管弦樂團中較為活躍的鼓器名為定音鼓。根據不同的樂曲，還會加入銅鈸、三角鐵或馬林巴等大小不一的各式打擊樂器。

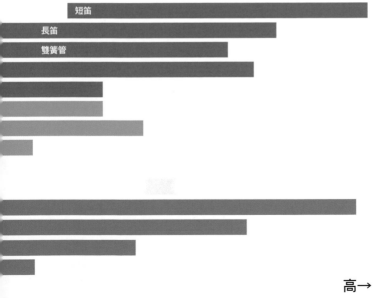

高→

15

弦樂器

　　若以振動琴弦來發聲這層含意來看，鋼琴、豎琴與吉他都算是弦樂器，但在管弦樂團中則是指小提琴及同類型的樂器。其外形相同，體積愈大則發出的聲音愈低。

琴弓

摩擦琴弦發出聲音的器具。弓毛裡使用了160～180條馬尾毛，為了改善與琴弦之間的摩擦力，會塗抹松香來使用。

琴弦

以尼龍或不鏽鋼所製成，由左至右逐漸變細，愈細的弦發出的聲音也愈高。

小提琴
Violin

有不少獨奏曲，為樂器中的閃亮之星。發出的聲音是弦樂器中最高的，音色也變化多端。

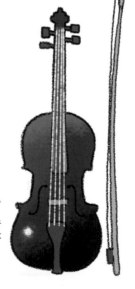

中提琴
Viola

比小提琴大上一圈，負責中音音域。雖然是不起眼的樂器，卻不可或缺。

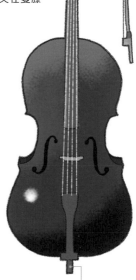

大提琴
Cello

也有很多獨奏曲或協奏曲，屬於中低音樂器。為大型樂器，夾在雙膝之間來演奏。

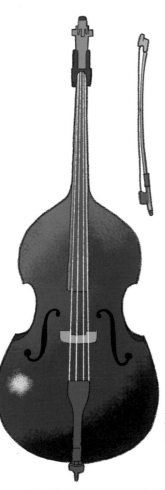

琴腳

支撐樂器的伸縮金屬棒。對無法手持的大提琴與低音提琴而言是必備品。

低音提琴
Contrabass

比大提琴還要大，發出的聲音更為低沉。須站著或坐在高腳椅上演奏。

～ 第一與第二小提琴的意思 ～

在管弦樂與室內樂中，小提琴又分為第一與第二小提琴，樂器一樣，但在樂曲中的任務不同。基本上第一小提琴是拉奏主旋律，第二小提琴則負責和音部。

銅管樂器

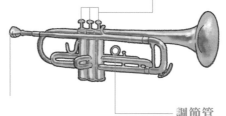

Brass Instruments

　　銅管樂器在英式銅管樂隊中也是熟面孔。在管弦樂團中則因為發出的聲音宏亮而格外突出。抵著「吹嘴」的嘴唇所產生的振動通過「管身」，經過擴音後發出聲音。

小號

Trumpet

銅管樂器之代表，可發出高音。有時會擔任獨奏的部分。在爵士樂中也是相當重要的樂器。

活塞按鍵

有第一至第三個活塞按鍵，按壓此處來改變大致的音高（聲音高低）。

吹嘴

嘴唇抵住此處並發出振動，將氣往內吹。

調節管

用另一隻手滑動此管，針對活塞按鍵所打造出的音高進行細微調整。

吹嘴

用嘴唇抵住並往內吹氣。藉由吹氣方式來改變音高。

長號

Trombone

可藉著滑動管子吹奏出半音階，發出既柔和又深沉的樂音。負責中低音音域。

拉管

滑動此管來打造音高。有七個把位，往吹嘴內吹氣的同時打造出音高。

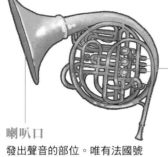

法國號
Horn

外型近似蝸牛，吹奏出的聲音如木管樂器般柔和。莫札特的法國號協奏曲名聞遐邇。

轉閥

有第一至第四個轉閥，用以改變音高。法國號也有多個調節管與活塞按鍵，構造十分複雜。

喇叭口

發出聲音的部位。唯有法國號會在吹奏時把手伸入其中，讓音色與音高產生微妙變化。

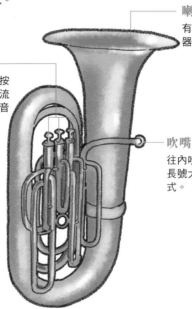

喇叭口

有別於其他管樂器，開口朝上。

活塞按鍵

有第一至第四個活塞按鍵，按壓即可改變氣流的通道，藉此來改變音高。

吹嘴

往內吹氣。使用和長號大小一樣的款式。

低音號
Tuba

是非常龐大的樂器，負責最低音域，亦可發出巨大的聲響。音色近似法國號。

❧ 薩克斯風屬於木管樂器 ❧

　　薩克斯風雖為金屬製，卻因發音原理而歸類為木管樂器。發明於1840年代，因此在那之前創作的樂曲中都沒有出場機會，是一種爵士樂印象強過古典音樂的樂器。

木管樂器

　　只要是「管身上開有音孔並透過其開合來控制聲音高低」的樂器，即便是金屬製，仍稱為木管樂器。像是雙簧管、長笛、單簧管、短笛、低音管等。

長笛

Flute

以前為木製，現在則大多為金屬製。屬於橫笛，發出的聲音高亢清亮。也有許多獨奏曲。

唇墊

下唇抵著中央的開孔，往內吹氣。

按鍵

用以遮覆開在管身上的音孔。按壓便能夠改變音高。

短笛

Piccolo

從長笛衍生而來的一種橫笛，可發出比長笛更高亢的聲音。有時會由長笛演奏者兼任。

吹嘴

加了以植物蘆葦製成的板子（簧片），往內吹氣使之振動來發聲。

單簧管

Clarinet

從高音到低音，不但音域甚廣，連音色也很豐富，因此大多用來吹奏主旋律。管體為木製。

按鍵

用以遮覆開在管身上的音孔。有些地方的構造是連動的，只要按壓一個鍵就能同時帶動其他地方。

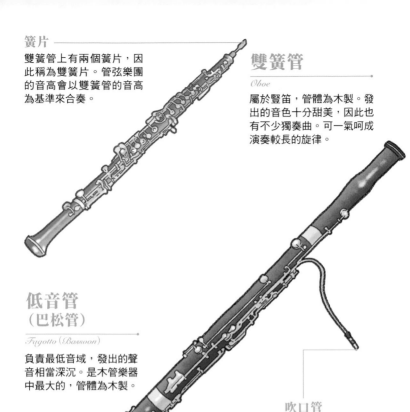

簧片

雙簧管上有兩個簧片，因此稱為雙簧片。管弦樂團的音高會以雙簧管的音高為基準來合奏。

雙簧管

Oboe

屬於豎笛，管體為木製。發出的音色十分甜美，因此也有不少獨奏曲。可一氣呵成演奏較長的旋律。

低音管
（巴松管）

Fagotto（Bassoon）

負責最低音域，發出的聲音相當深沉。是木管樂器中最大的，管體為木製。

吹口管

和雙簧管一樣是藉著雙簧片往內吹氣。

∽ 直笛VS長笛 ∽

　　大部分人在國小學習的管樂器是屬於豎笛的直笛。直笛並非兒童專用樂器，直到巴洛克時期都還相當活躍。然而由於在音量方面不如屬於橫笛的長笛，因此自古典派之後便漸漸不再使用。

打擊樂器・鍵盤樂器

「鼓」為打擊樂器之代表。管弦樂團中必備的是定音鼓，另外還有各式各樣的打擊樂器。鋼琴為鍵盤樂器之代表，管風琴則是無法攜帶的樂器。

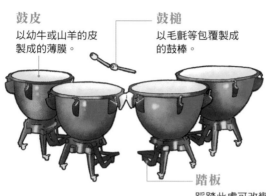

鼓皮
以幼牛或山羊的皮製成的薄膜。

鼓槌
以毛氈等包覆製成的鼓棒。

定音鼓
Timpani

出場機會不多，卻是管弦樂團中不可或缺的一員。一般都是四或五個並排。雖然屬於打擊樂器，卻可以調整音高。

踏板
踩踏此處可改變鼓皮的張力以調節音高。

大鼓（低音鼓）
Bass Drum

在吹奏樂中是相當重要的樂器，但在管弦樂團中並非常設樂器，而是作為輔助定音鼓之用。

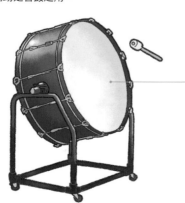

鼓皮
以牛皮或塑膠製成。

銅鈸
Cymbals

薄圓形的金屬板。可兩片相對互擊發出聲響，或用鼓棒等敲打出聲響。

鋼琴

Piano

最知名的樂器。不限於
古典音樂，常運用於所
有類型的音樂之中。

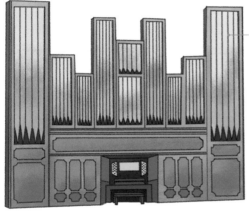

琴鍵

按壓時內部的擊槌會
從下方敲擊琴弦。

踏板

每個踏板各有各的功用，踩
踏時可延長發出的聲音，或
是為聲音本身加上強弱等。

琴弦

以擊槌敲打時會發
出聲音，對樂器整
體產生共鳴。

音管

一根管子只能發出一個音。
若是設置於大型音樂廳裡的
管風琴，舞台背後設置的音
管有些多達好幾千根。

管風琴

Pipe Organ

設置於教會或音樂廳內，是
無法攜帶的樂器。稱之為設
備或裝置更為恰當。

❧ 打擊樂器演奏者的職涯 ❧

　　鋼琴或小提琴若非從幼少年時期開始學習，是很難成為
專家的，然而學習打擊樂器的人大多是從青年時期才起步。
定音鼓演奏者的節奏感絕佳，因此當中也有人搖身一變成為
指揮家。

管弦樂團的配置

　　管弦樂團連同樂器在內的位置，從靠觀眾席這方往後依序為弦樂器、木管樂器、銅管樂器與打擊樂器。若再加上合唱團，則會安排在最後面。各個樂組內的演奏者也有排列之分。

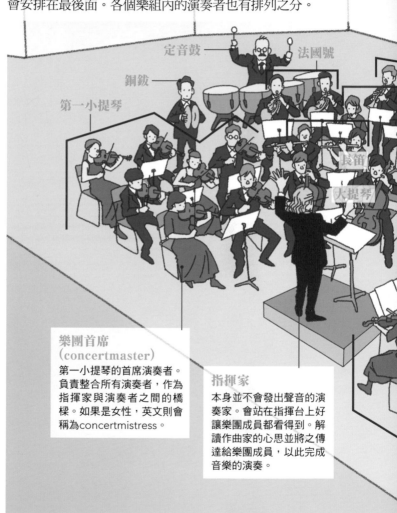

定音鼓

法國號

銅鈸

第一小提琴

長笛

大提琴

樂團首席
(concertmaster)
第一小提琴的首席演奏者。
負責整合所有演奏者，作為
指揮家與演奏者之間的橋
樑。如果是女性，英文則會
稱為concertmistress。

指揮家
本身並不會發出聲音的演
奏家。會站在指揮台上好
讓樂團成員都看得到。解
讀作曲家的心思並將之傳
達給樂團成員，以此完成
音樂的演奏。

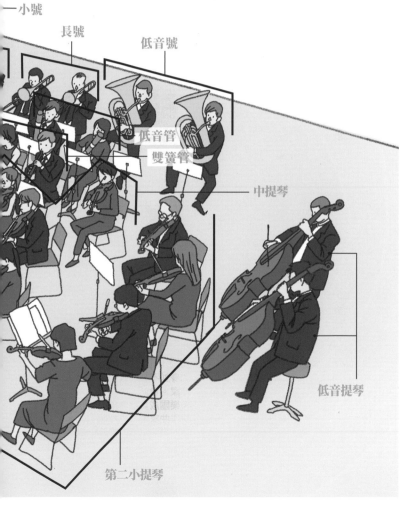

單簧管

小號

長號

低音號

低音管

雙簧管

中提琴

低音提琴

第二小提琴

史托考夫斯基配置與對向配置

　　管弦樂團的配置可根據弦樂器的位置大致分成兩種類型。20世紀後半較為普及的是「史托考夫斯基配置」。出自指揮家史托考夫斯基(1882～1977)的構想，從舞台下側（從觀眾席看過去的左側）依序有第一小提琴、第二小提琴、中提琴與大提琴並排，大提琴的後方則安排了低音提琴（參照p26的圖）。此法是從高音樂器往低音樂器依序並排。

　　那麼在此之前又是如何配置的呢？第一小提琴與第二小提琴位於兩翼，因此稱為「對向配置」、「兩翼配置」或「古典配置」（參照p27的圖）。

　　從莫札特到貝多芬，再歷經浪漫派到馬勒，「對向配置」在這些作曲家的時代相當普遍，因此他們都是以此為前提來作曲。

史托考夫斯基配置

	小號	長號	
定音鼓 打擊樂器	單簧管	低音管	法國號
	長笛	雙簧管	

第二小提琴　　　中提琴

第一小提琴　　　　　　　大提琴　　　低音提琴

指揮者

這在現今的管弦樂團中是標準配置。根據不同的樂曲，有時大提琴與中提琴會對調。

創作出由第一小提琴與第二小提琴在左右側互相對奏的音樂。如此一來從左右兩側都能聽到小提琴聲，在觀眾席上聆聽時的平衡感絕佳。

然而，隨著音樂廳加大且樂團編制也逐漸擴增後，開始產生不協調之處。第一與第二小提琴的距離變遠，因此難以聽到彼此的聲音，合奏時便容易發生混亂。因此史托考夫斯基將第一與第二小提琴改到相鄰的位置，方能順利演奏。

自此有許多指揮家效仿史托考夫斯基的作法，不過到了20世紀後半，也有愈來愈多指揮家採用對向配置。如今則有不少指揮家會根據每首樂曲來決定要採用哪一種配置。

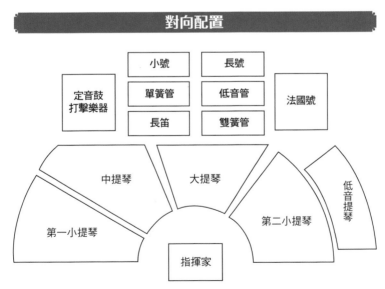

對向配置

從左右兩側皆可聽到小提琴聲的配置。在這種配置中有時會將大提琴與中提琴對調。

樂器的編制與樂曲的形式

管弦樂團與交響曲

　　器樂的合奏起源於何時尚不明確。大概從久到難以追溯的以前便開始了。根據紀錄顯示，16世紀的英國就已經展開小規模的器樂合奏。

　　義大利則是從1600年前後開始上演歌劇，也有一說認為其伴奏的器樂合奏為管弦樂團的起源。從巴洛克時期開始以多種弦樂器進行合奏，其中又以小提琴協奏曲的形式最為盛行。後來又在單純的弦樂合奏中加了管樂器，這些即稱為管弦樂曲。1720年代的義大利也孕育出名為「交響曲 (symphony)」、有多個樂章的大規模管弦樂曲。在歌劇出現之前，當時的樂曲都只在管弦樂團內演奏，後來開始舉辦管弦樂團的演奏會，才開始創作出演奏用的樂曲。

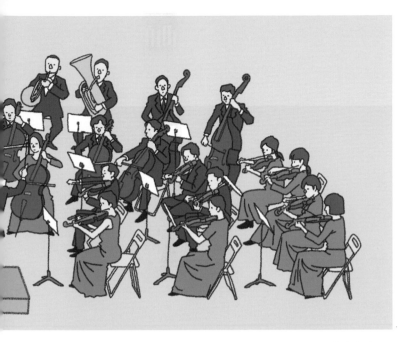

　　標準協奏曲是採三樂章的形式，即第一與第三樂章為快板，而中間的第二樂章為悠緩樂曲的形式。交響曲則是於18世紀中葉由海頓確立了四個樂章的標準架構，並由莫札特與貝多芬繼承下來。

　　音樂廳與劇院擴大後，開始需求更大的音量，還擴增了管弦樂團的編制。樂曲本身也隨之拉長了篇幅。海頓的交響曲最長也不過20分鐘左右，但到了19世紀後半至20世紀初的布魯克納與馬勒時，有些甚至長達80分鐘左右。

　　交響曲的標題多半是暱稱，描寫故事或情景的曲子寥寥無幾。大多數是「並未描寫特定事物的曲子」。這也是古典音樂較難以親近的理由。

交響曲的一般結構

　　交響曲是由四個樂章所構成，其順序也是固定的。然而跳脫這種基本結構的作品中出了不少名曲。最早打破成規的便是貝多芬。《命運》、《英雄》、《悲愴》等曲名皆為暱稱，未取任何正式名稱。並非敘述某個故事或情景的音樂。基本上也沒有歌詞。

	拍子
第一樂章 快板且篇幅最長，為該曲最具代表性的樂章。以奏鳴曲的形式寫成，開場會出現兩個主題。	急
第二樂章 悠然綿長，又稱為「緩徐樂章」。有許多旋律優美且悠揚繚繞的音樂。	緩
第三樂章 三拍子，小步舞曲或詼諧曲的舞曲。為輕快又帶點詼諧的歡樂音樂。	舞曲等
第四樂章 又稱為「終樂章」。以快板一氣呵成且如怒濤般奔向尾聲。	急

∽◦ 著名的交響曲 ◦∽

　　貝多芬的《英雄》、《命運》、《田園》及《第9號交響曲》的四個樂章為其顛峰之作。柴可夫斯基的《悲愴》與德弗札克的《來自新世界》則憑著知名度流傳至今。莫札特的名曲為第40號與第41號，布拉姆斯則是第1號交響曲。

交響曲以外的形式

管弦樂團所演奏的樂曲不僅限於四樂章形式的「交響曲」。還有協奏曲、交響詩、序曲與組曲等各式各樣類型的樂曲，為音樂會的節目表增色不少。

協奏曲 *Concerto*

由管弦樂團與獨奏樂器共演的管弦樂曲，基本上會有三個樂章。獨奏樂器以鋼琴最多，小提琴與大提琴次之。也有長笛、法國號等管樂器的協奏曲。管弦樂團音樂會的節目大多前半是協奏曲，後半則為交響曲。以知名鋼琴家、名指揮家搭配管弦樂團，這樣的組合也成就不少如煙火般激情四射的著名演出。和交響樂一樣，有標題的曲子少之又少。

著名的協奏曲

貝多芬：
第5號鋼琴協奏曲《皇帝》

柴可夫斯基：
第1號鋼琴協奏曲

拉赫曼尼諾夫：
第2號鋼琴協奏曲

孟德爾頌：小提琴協奏曲

德弗札克：大提琴協奏曲

莫札特：
長笛與豎琴的協奏曲

交響詩 *Symphonic Poem*

意指「以音樂譜寫而成的詩」，沒有歌詞。為浪漫派李斯特所創，由管弦樂團演奏的標題音樂，是將故事、情景、歷史或神話等意象化為音樂的作品。《英雄的生涯》、《我的祖國》與《大海》等都遠近馳名。

序曲 *Overture*

在歌劇或戲劇的開場中，僅由管弦樂團演奏的樂曲。展現全劇概要。有些是獨立於歌劇之外，僅憑序曲成為音樂會中的熱門樂曲。另有些無主體、僅演奏序曲的個案。

組曲 *Suite*

如小說短篇集般，由多首各自獨立的曲子組合而成的作品。在巴洛克時期是指舞曲。到了浪漫派後，誕生了交響詩組曲，還有將芭蕾舞音樂改編成演奏會用並組成組曲的作品等。

室內樂

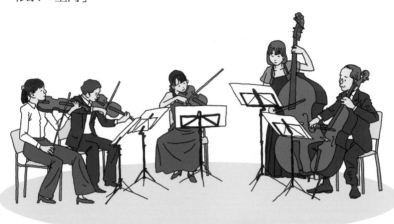

　　由數人或數十人所演奏的曲子之總稱。在巴洛克時期曾是在貴族宮廷內演奏的音樂，如今也會在音樂廳內或戶外演奏，未局限於「室內」。

弦樂合奏

String ensemble

最基本的有以小提琴、中提琴與大提琴演奏的弦樂三重奏、小提琴增為兩人的弦樂四重奏，以及中提琴也增為兩人的弦樂五重奏等。有些弦樂管弦樂團還會加入低音提琴。

✦ 著名的弦樂合奏曲 ✦

莫札特：《弦樂小夜曲》、
嬉遊曲

柴可夫斯基：弦樂小夜曲

德弗札克：弦樂小夜曲

荀白克：弦樂三重奏曲

理查·史特勞斯：變形

史特拉汶斯基：《繆思的領袖
阿波羅》

貝多芬：大賦格（編曲成弦樂
合奏的作品）

舒伯特：《死亡與少女》（編
曲成弦樂合奏的作品）

四重奏
Quartetto

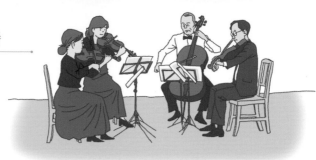

由四個人演奏。較普遍的是只有弦樂器的弦樂四重奏，還有以鋼琴搭配小提琴、中提琴與大提琴的鋼琴四重奏。和交響曲一樣，基本上是採用急－緩－舞－急的四樂章形式，另有三樂章的作品。

∾ 譜寫過四重奏的知名作曲家 ∾

較常演奏的有海頓、莫札特、貝多芬、舒伯特、孟德爾頌、布拉姆斯、德弗札克、柴可夫斯基、巴爾托克與蕭士塔高維奇等的曲子。

三重奏
Trio

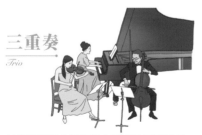

二重奏
Duo

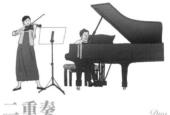

以鋼琴搭配小提琴與大提琴的三重奏較為普遍。有些三重奏團始終都是固定成員，有些則是單次組合。

以小提琴配鋼琴、大提琴配鋼琴、長笛配鋼琴或單簧管配鋼琴等，組合十分多樣。

∾ 三重奏・二重奏的名曲 ∾

鋼琴三重奏

貝多芬：《大公》

柴可夫斯基：《一個偉大藝術家的回憶》

拉赫曼尼諾夫：《悲傷三重奏曲》

二重奏

莫札特：小提琴與中提琴二重奏曲

獨奏曲

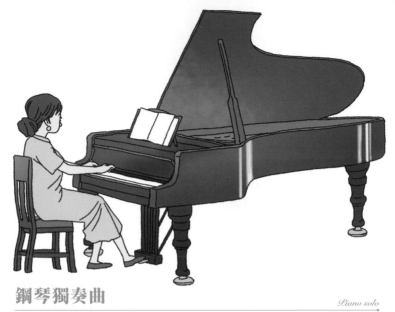

鋼琴獨奏曲

Piano solo

鋼琴獨奏曲是由一個人彈奏一台鋼琴，鋼琴曲多半屬於這類。另有兩人合彈一台鋼琴的聯彈曲，以及兩台鋼琴合奏的鋼琴二重奏。

✧❦✧ 著名的鋼琴曲 ✧❦✧

　　提到鋼琴曲就想到蕭邦。要說他的作品全是名曲也不為過。經常演奏的還有貝多芬的32首鋼琴奏鳴曲、舒曼、李斯特、德布西、拉威爾與拉赫曼尼諾夫的曲子。

知名鋼琴家

- ●弗拉基米爾·霍羅威茨
- ●威廉·肯普夫
- ●格連·古爾德
- ●毛利齊奧·波里尼

何謂個性小品

指前奏曲、練習曲等幾分鐘的短曲，形式不拘，透過自由發想創作而成的曲子。

小提琴獨奏曲

Violin solo

小提琴獨奏曲不多，大多有鋼琴伴奏。日文通常將solo（獨奏）翻譯成「無伴奏」。

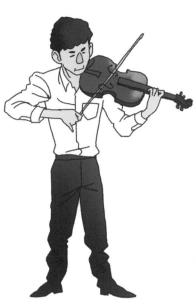

著名的小提琴獨奏曲

巴哈的無伴奏小提琴奏鳴曲、貝多芬的鋼琴與小提琴奏鳴曲、帕格尼尼的《24首隨想曲》、馬斯奈的《泰伊斯冥想曲》、薩拉沙泰的《流浪者之歌》等。

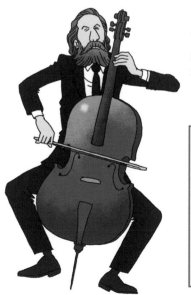

其他獨奏曲

Others solo

弦樂器與管樂器中的每個樂器都有獨奏曲。演奏機會較多的是大提琴與管樂器。

大提琴、管樂器的獨奏曲

以大提琴拉奏的有巴哈的無伴奏大提琴組曲、卡米爾·聖桑《動物狂歡節》中的〈天鵝〉。以管樂器吹奏的有泰勒曼的《12首無伴奏長笛幻想曲》與普朗克的長笛奏鳴曲。

聲樂曲

Vocal music

　　簡而言之就是「歌曲」。多半是基督教的宗教樂曲，加上古典音樂的原則是以原文唱誦，因此在不懂德文與義大利文的日本是較不受青睞的類型。

歌曲

Lied

在浪漫派時期，作曲家以詩人寫的詩結合曲子所形成的作品，由獨唱者搭配鋼琴伴奏的曲子居多。

宗教音樂

Religious music

專為基督教彌撒而作的音樂，基本上採合唱方式。其中又以安魂彌撒有最多作曲家投入創作。

❧ 著名的歌曲・合唱曲 ❧

　　說到歌曲就想到舒伯特的《魔王》、《野玫瑰》等。布拉姆斯也有譜寫。安魂彌撒則以莫札特、白遼士、布拉姆斯與威爾第的作品較著名。奧福的《布蘭詩歌》也無人不曉。

歌劇

誕生於義大利的音樂劇。從有台詞的音樂劇乃至全劇以歌曲展開的都有,類型十分多樣。直到19世紀為止都是以歌手為中心來演出,到了20世紀改由指揮家掌握主導權,如今則由演出者上演新的詮釋,爭相展現各自的特色。

～ 最具代表性的歌劇作品 ～

　　威爾第的《阿依達》(Aida)、普契尼的《波希米亞人》(La Bohème)與比才的《卡門》(Carmen)有「歌劇的ABC」之稱,務必一看。其他還有《費加洛的婚禮》、《魔笛》、《崔斯坦與伊索德》、《茶花女》、《奧泰羅》、《托斯卡》、《蝴蝶夫人》、《玫瑰騎士》與《莎樂美》等。

指揮家到底在做什麼？

指揮家的職責

　　說到古典音樂的演奏家，應該有很多人會先想到指揮家吧，但這其實是比較新的職業。

　　數十人的管弦樂團演奏時才需要指揮家，如果只是十幾個人左右的室內管弦樂團，很多都是在沒有指揮家的情況下演奏。這種時候會由小提琴家之一的樂團首席兼任指揮的任務。

　　如果是這個程度的人數，只要互相聆聽彼此的樂音便能匯整為一。然而，若超過五十人，甚至是像馬勒的交響曲般超過一百人的編制，如果沒有某個人來指示節拍等，就會變得七零八落。

　　那麼，指揮家的存在是為了發出信號來統合樂音嗎？其實這只是指揮家工作的一部分罷了。

　　沒有比指揮家的職責更令人費解的了。據說就連當事人被要求「請以科學角度分析說明一下」時也會大傷腦筋。

　　只要觀看管弦樂團演奏會的電視轉播就會發現，大多數樂團成員都是看著樂譜演奏，沒有人會一直盯著指揮家看。樂團成員只有在自己沒有演奏時才會看著指揮家。

　　也有說法認為，指揮家的工作在排練時就已經完成了大半。指揮家解讀「作曲家寫在樂譜上的想法」後，透過排練傳達給管弦樂團。據說在正式演出中，指揮會發出一種精神上的波動，藉此調控整個管弦樂團。

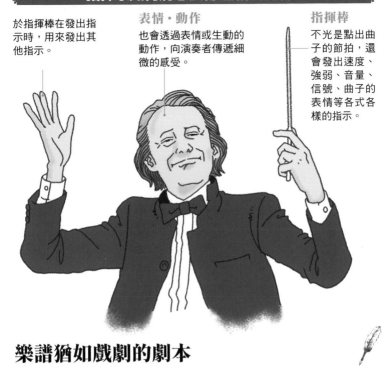

於指揮棒在發出指示時，用來發出其他指示。

表情・動作
也會透過表情或生動的動作，向演奏者傳遞細微的感受。

指揮棒
不光是點出曲子的節拍，還會發出速度、強弱、音量、信號、曲子的表情等各式各樣的指示。

樂譜猶如戲劇的劇本

即便是鋼琴的獨奏曲，同一首曲子也會因鋼琴家的不同而呈現出截然不同的演奏。為什麼會有這樣的結果呢？樂譜上雖然寫著細部的指示與規定，但那些無非是「加快」或「如漫步一般」之類的指示，根據解讀可以變化成各種版本。就像在戲劇中會因為演出者不同而呈現出不同的效果，樂譜也會因為讀譜的演奏者不同而在音量或節拍上有所變化。

以管弦樂團來說，因為是數十人的合奏，如果全員未依循相同的解讀來演奏，就會變得七零八落。因此需要一個人來決定音量的平衡與節拍為何，甚至是融入細微感受與否，指揮家就此登場。

需要專業指揮家的理由

專業指揮家一直到了19世紀才登場。在那之前都是由作曲家自己負責指揮。因為是自己作的曲,所以無需任何解讀。呈現出隨心所欲的演奏(不過也要視樂團成員的技巧而定)。專業指揮家之所以會登場,是因為到了19世紀後也開始要演奏一些已經逝世的作曲家的曲子。舉例來說,貝多芬的曲子在他死後仍會繼續演奏,當然貝多芬已經不在人世,所以勢必得由別人來指揮,指揮家的作用遂變得舉足輕重。

還有一個理由是因為音樂到了浪漫派時期後逐漸變得更加複雜。管弦樂團的編制也大幅擴增,如果沒有人來下達指示就難以統合。

指揮家須具備的能力

指揮家的音樂品味自不待言,記憶力也是必要條件。進一步還需具備統率數十人的非凡領導力及經營的才能。

以管弦樂曲的樂譜來說,如果是以十種樂器來演奏的曲子,就會分成十段,記載著每個樂器的音樂動態。小提琴家只要鑽研自己的部分即可,指揮家卻必須把握所有樂器的音樂動態。也有不少指揮家在正式演出中不看樂譜,而是早已熟記在心。

一個管弦樂團中會有一名音樂總監(首席指揮家、常任指揮家),肩負該樂團所有音樂活動的責任。沒有常任職位而遊走於世界各地的指揮家所在多有,不過知名指揮家大多都是管弦樂團的音樂總監,還有人兼任多個樂團的音樂總監。

儘管是本身不發出任何聲音的音樂家,但管弦樂團與歌劇的集客力仍會受到指揮家的人氣所左右。

有巨匠之稱的指揮家

威廉・福特萬格勒

（德國 1886〜1954）

20世紀前半最具代表性的指揮家。經常與柏林愛樂樂團、維也納愛樂樂團共同演出。精通貝多芬、布拉姆斯、華格納等德國音樂，已臻出神入化之境。

海伯特・馮・卡拉揚

（奧地利 1908〜1989）

有「帝王」之稱的大指揮家。演奏曲目也很廣泛。率先發現錄音的可能性，留下了數量龐大的錄音檔。成就無比優美的音樂，甚至遭批判「過度優美」。

葉夫根尼・穆拉文斯基

（蘇聯／俄羅斯 1903〜1988）

以蘇聯樂壇最佳指揮家之姿稱霸半個世紀。柴可夫斯基等俄羅斯音樂自不在話下，連德國音樂都駕輕就熟。以嚴苛的紀律來鍛鍊管弦樂團。

李奧納德・伯恩斯坦

（美國 1918〜1990）

亦為譜寫出《西城故事》等音樂劇與交響曲的作曲家，還身兼鋼琴家。演奏曲目十分廣泛，留下數量龐大的錄音檔。精熟馬勒的作品。

Column 1

各種音樂用語　其一

合奏

定弦(tuning)　調音。指讓每種樂器的音高和諧一致之意。

樂團 (ensemble)　指由兩人以上進行演奏。由此意另引申為室內樂團的名稱。

合奏(tutti)　全體合奏、齊奏。指管弦樂團等全員同時一起演奏之意。

裝飾樂段 (cadenza)　指獨奏者在協奏曲中自由獨奏的部分，大多為即興演奏。是展現本領的樂段。

奏法

撥奏 (pizzicato)　彈奏小提琴等弦樂器時不用琴弓，而是用手指撥動琴弦的彈奏方式。

揉音(vibrato)　演奏時讓音高微幅晃動。於弦樂器是藉著按壓琴弦的手指震動，於管樂器則是靠呼吸控制來進行。

震音(tremolo)　指急速反覆之意。連續發出單一音高時，有時會讓多個音高微幅相互交錯演奏。

滑音 (glissando)　指滑行般快速演奏之意。於鋼琴是讓手指在琴鍵上滑動，彈響中間每一個音符，於弦樂器則是滑動按壓琴弦的手指。

第2章

樂曲的聆賞方式

樂曲的聆賞方式

古典音樂的聆賞方式

古典音樂是一門藝術。即便是作為「興趣＝樂趣」來聆聽，切入方式仍有別於聆聽屬於娛樂作品的流行音樂。並不是單純聽過就好。當然旋律優美的曲子不在少數，所以即便是懵懵懂懂地聽也很舒適悅耳。算得上是相當不錯的享受。

大多數人比較熟悉的音樂其實是歌曲。看似是為音樂而動容，實則是因「歌詞＝語言」而感動。古典音樂中也有歌曲，但是大多數人比較有印象的應該只有鋼琴或管弦樂團，也就是僅以樂器演奏的「無歌詞音樂」吧。除此之外，大概只有爵士樂也是這類型的音樂。

因此，沒有歌詞的古典音樂常會讓人產生「不懂在敘述什麼」、「這個人想表達什麼呢」之感。

古典音樂的曲名有像《命運交響曲》、《月光奏鳴曲》這類的，也有《第2號交響曲》、《第1號鋼琴三重奏曲》這類像產品編號般的曲名。前者的《命運交響曲》等是後人逕自冠上的暱稱，而非描寫命運或月光的曲子。古典音樂的曲子多半是像《第2號交響曲》這類如製造編號般的曲名。

愈是知名的曲子愈會取暱稱，因此在潛移默化間讓很多人認為「古典音樂是透過音樂描寫某些事物的曲子」，不過這是徹頭徹尾的誤解。

當然也是有像《我的祖國》、《大海》、《英雄的生涯》這類作曲者自己加上標題並透過音樂描述故事或情景的曲子，稱之為「標題音樂」。然而，古典音樂中大部分都是「沒有含意的音樂」，描寫故事或情景的標題音樂只是少數派。「沒有含意」並

不表示「沒有聆聽的意義」，而是指非描寫某事物的音樂。試著聆聽後有「不知道想表達什麼」之感才是正確的。因為確實沒有想表達什麼。

聽這種沒有含意的曲子有趣嗎？若要覺得古典音樂饒富趣味，還是必須具備某種程度的知識。

曲子的形式、結構與形成經過，或是作曲的背景、作曲家的生涯或生存的時代，是否具備這些相關知識，應該會讓感受方式有所轉變。

即便一邊聆聽一邊思考「這首曲子在描述什麼呢？」也是無解。

浮現「我喜歡這個旋律」的念頭時，再去探求其結構為何也是樂趣之一。

絕對音樂與標題音樂

　　所謂的「標題音樂」(program music)，一般來說是指「以文學或繪畫等音樂以外的觀念或表象為基礎來描述的音樂」。理查‧史特勞斯的《唐‧吉訶德》或穆索斯基的《展覽會之畫》等便是簡明易懂的例子。

　　然而，有些音樂並無先創的文學或美術作品為藍本，而是「奠基於作曲家腦中浮現的某些想法創作而成的音樂」，這種說明也是成立的。另外還有一些音樂是在作曲後為了避免聽眾誤解而加上標題作為解說。

　　有歌詞的歌曲或歌劇等都屬於標題音樂，不過一般說到標題音樂時，指的都是無歌詞、僅以樂器演奏而成的曲子。

　　如今看來，巴洛克時期就有標題音樂，韋瓦第的《四季》即為當時的代表作，但是標題音樂一詞是浪漫派時期的產物。僅以樂器演奏並敘述著景色、思想或故事的這種標題音樂在流行之際也曾遭遇反對聲浪。「標題音樂之類的根本是邪門歪道，音樂即音樂本身，不該附屬於故事等」，抱持這種想法的人們便創造出「絕對音樂」(absolute music)一詞。意味著「為音樂而作的音樂」。

　　古典音樂泰半為「絕對音樂」，標題音樂是例外的作品。然而，知名曲子大多是加了標題的標題音樂，因此潛移默化間很多人都以為古典音樂是僅以樂器來描述故事或情景的作品。

　　巴哈或海頓的時代尚無標題音樂一詞，因此也沒有絕對音樂這個詞彙，但是他們的器樂曲都被定義為絕對音樂。貝多芬的《田園交響曲》有標題，因而成了浪漫派標題音樂之先驅。白遼士受到《田園》的啟發而創作了《幻想交響曲》，此為正統標題音樂之濫觴。

比較容易混淆的是，明明是絕對音樂卻容易被誤解為標題音樂的曲子不勝枚舉。常見於貝多芬的曲子，比如《命運》、《熱情》、《告別》、《暴風雨》與《月光》等標題多半是樂譜出版社或藝能表演業者為了擴大銷量而擅自加上的暱稱罷了。莫札特的《布拉格》交響曲是在布拉格時譜寫而成，故以此稱之，並非「描寫布拉格情景的曲子」。《朱庇特》交響曲也不是描寫神話，而是帶有「此曲如至高無上之神朱庇特般，可謂交響曲的最高傑作」之意的暱稱。貝多芬的《皇帝》協奏曲也是意味著此曲可謂「鋼琴協奏曲中的皇帝」。

　　這些暱稱的確比《第41號交響曲》或《第5號鋼琴協奏曲》的叫法好記，也會讓人萌生想聽聽看的意願。但是如果不知其中內情，聆聽時很可能會疑惑「為什麼此曲會和朱庇特神話有關？」，進而覺得「古典音樂果然令人費解」，所以必須特別留意。

　　此外，即便是沒有標題的音樂，令人感受到故事或情景的曲子更是多如牛毛。

～⌒⌒ 標題音樂的實例 ⌒⌒～

　　白遼士的《幻想交響曲》、李斯特的《前奏曲》、穆索斯基的《展覽會之畫》、卡米爾·聖桑的《動物狂歡節》、狄卡的《魔法師的學徒》、理查·史特勞斯的《英雄的生涯》與《查拉圖斯特拉如是說》、史麥塔納的《我的祖國》、德布西的《大海》等。

音樂會的節目表

正統的模式

　　J-POP的演唱會大多不會事先公布要演奏哪些歌曲,但是古典音樂的音樂會幾乎都會事先公布曲子與順序,故可根據想聽哪首曲子來選擇。

　　音樂會大多從晚上七點開始,長約2小時。有15至20分鐘的中場休息。這點無論是鋼琴演奏會(獨奏)還是管弦樂團音樂會都是一樣的。如果是馬勒或布魯克納等將近90分鐘的交響曲,有些只演奏一曲而沒有休息時間。

　　在管弦樂團的音樂會中,一開始會演奏10分鐘左右的曲子,接著是約30分鐘的協奏曲,休息後的後半場則為交響曲,這是基本的模式。若三首曲子都是出自同一位作曲家,假設是貝多芬的曲子,即稱為「貝多芬全系列(All Beethoven Program)」。特地以此稱之,可見這樣的曲目安排相當罕見,大部分都是以多位作曲家的曲子組合而成。雖然有些音樂會會先決定一個「法國音樂晚會」或「德國巴洛克世界」之類的主題來演奏相關的曲子,但還是以演奏彼此互不相關的曲子居多。

　　說到音樂會,比起「要聽哪首曲子」,愈來愈多人會以「要聽誰的演奏」作為選擇的基準。這是因為,即便有「想聽某首曲子」的念頭,那個時期的音樂會也未必會納入節目表中,這樣的情況很常見。日本唯一全年都一定會演奏的曲子,只有貝多芬的第9號交響曲。

節目表實例

Program

布拉姆斯
《悲劇序曲》　Op.81

> 演奏會的第一首曲目。演奏序曲等短而輕快的曲子。

貝多芬
《小提琴協奏曲》　D大調　Op.61

第一樂章　Allegro ma non troppo
第二樂章　Larghetto
第三樂章　Allegro

> 第二首曲目是協奏曲等值得一聽的曲子，用來活絡前半場的氣氛。

> 為音樂會的主要曲目，大多是沉穩的交響曲等，終場之後也有不少機會可聽到安可曲。

〜休　息〜

> 插入休息時間好讓聽眾調整到聆賞主要曲目的狀態。有時還會舉辦由演奏者在大廳演奏的大廳音樂會。

布拉姆斯
《第2號交響曲》　D大調　Op.73

第一樂章　Allegro non troppo
第二樂章　Adagio non troppo
第三樂章　Allegretto grazioso-Presto ma non assai
第四樂章　Allegro con spirito

〜 一天聽不完的音樂會 〜

有些音樂會會安排五天時間演奏貝多芬的九首交響曲。像這樣連續演奏特定作曲家的作品，德語稱之為「Zyklus」（連環之意）。以貝多芬為例，即為「Beethoven Zyklus」。情況允許的話，希望能嘗試花一天時間聆賞這種Zyklus音樂會。

認識音樂的要素

作曲是一種數學？

很多人或許會認為作曲是一件感性的事。若是流行音樂的創作歌手，的確可靠感性來創作。然而古典音樂卻帶有很強烈的數學要素。

作曲家的英文為composer，作曲則是compose，而這個單字還有個意思是「構成」。在古典音樂中，單單只是想出旋律，還稱不上是「作曲」。

因此，想要成為作曲家的人必須在音樂大學裡學習音樂理論與作曲技法。即便是在沒有音樂大學的時代，作曲仍被視為一門技術，持續傳承下來。

如果只是單純聆賞音樂，不須具備作曲技法的詳細知識，但是了解有助於更深入地享受。話雖如此，根本無法用幾頁篇幅來解說，而且如果不是實際聽著聲音應該很難理解，所以在此只記載最低限度的內容。若想了解樂譜規則等知識，希望去閱讀一下書名裡有「樂典」二字的書籍。這類書裡有解說讀寫樂譜的規則「記譜法」及音樂的相關理論。

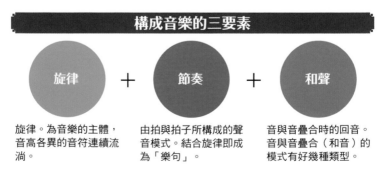

構成音樂的三要素

旋律 ✛ 節奏 ✛ 和聲

旋律。為音樂的主體，音高各異的音符連續流淌。

由拍與拍子所構成的聲音模式。結合旋律即成為「樂句」。

音與音疊合時的回音。音與音疊合（和音）的模式有好幾種類型。

何謂音名

古典音樂的曲名，比如《第1號交響曲》等等，後面會標記「C大調」等曲調。這裡的「C」即為音名，相當於「Do Re Mi Fa Sol La Si Do」的「Do」。音名是用來標示音高。音樂中所使用的音高有一套規則，將其依序並排即為「音階」，音階所構成的系統則稱為「調」。

DoReMi的音名對照表

Do	Re	Mi	Fa	Sol	La	Si
C	D	E	F	G	A	B

大調與小調

舉例來說，「C大調」一般都解釋為以「C音(Do)」為主音的大調。大調的聲音明亮，小調則較為晦暗。雖然以「明亮」或「晦暗」來形容顯得太過主觀，感受應該也會因人而異，不過姑且可依循「想聽明亮的曲子就選大調，想聽晦暗的曲子就選小調」的準則。

一個八度中包含了十二個音（參照下圖）。各有大調與小調，因此共有二十四個調。在曲子中途改變這個調即稱為「轉調」，是展現作曲家本領的精彩之處。

一個八度

節奏與拍子

　　大家應該都知道音樂有所謂的節奏吧。以「1、2、3、1、2、3」反覆循環的是三拍子,「1、2、3、4、1、2、3、4」的話則是四拍子。

　　「拍」是一小節的基準,「拍子」則是指拍的週期。

　　樂譜的小節是顯示週期。開頭的音比較強為其基本規則。

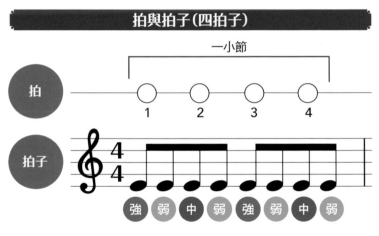

圖中的「強」與「中」為正拍,「弱」則稱為反拍。

認識曲子的結構

奏鳴曲式

曲子的構成有好幾種形式。解說古典音樂的文章中較常見的是奏鳴曲式。由於韓國流行電視劇《冬季戀歌》的日文劇名使用了「奏鳴曲(sonata)」一字,因此成為大家耳熟能詳的字彙。「sonata」這個單字原本的意思是「聲音揚奏的曲子」,以前就都翻譯成「奏鳴曲」。並非特定形式的名稱。

「奏鳴曲」到了古典派時期成為特定體裁的名稱,曲子裡只要有這種奏鳴曲式的樂章,即稱為奏鳴曲。

奏鳴曲式確立於18世紀中葉。特色在於「擁有兩個主題」。這裡說的「主題」有別於「這本小說的主題是愛」或「人生的主題是冒險」這類主題,在音樂中是指整體旋律(也包含節奏、和聲)。開頭就點出第一主題,緊接著呈現第二主題,這兩者統稱為「呈示部」。隨後進入第一主題與第二主題都經過轉調的「發展部」。最後迎來「再現部」後即劃下句點。

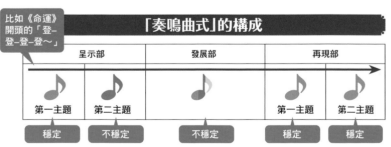

比如《命運》開頭的「登-登-登-登~」	「奏鳴曲式」的構成				
	呈示部		發展部	再現部	
	♪	♪	♪	♪	♪
	第一主題	第二主題		第一主題	第二主題
	穩定	不穩定	不穩定	穩定	穩定

從第一主題進入第二主題的呈示之前會轉調,予人不穩定的感覺。進入發展部後,主題會多方轉換形式,讓緊張感更加高漲,到了再現部時則不再轉調,平穩地收尾。不妨想像成如起承轉合般有高潮起伏。

卡農與賦格

　　應該有人在國小音樂課中曾有過輪唱的經驗吧？這是一種讓同一旋律各稍微延後進入並追隨的唱法。這種形式即稱為卡農（canon）。canon的原意是「規範」、「規則」。不過輪唱是維持同一曲調來追唱，而卡農則沒有這麼單純，大多會在「音型」上做變化。巴洛克音樂時期的曲子以卡農居多。卡農進一步發展得更為複雜，即成賦格。

卡農與賦格的範例之一

卡農

A	♪ 主題	♫ 主題的變化版	♫ ♫	♫ ♫♫
B		♪ 主題	♫	♫ ♫
C			♪ 主題	♫

在上述的例子中，A彈奏主題後，B也跟著彈奏完全相同的主題。與此同時A所演奏的是主題的變化版，緊接著C又依此法接續下去，形成一種你追我跑的形式。曲調始終不變。以帕海貝爾的《卡農與吉格》等較為著名。

賦格

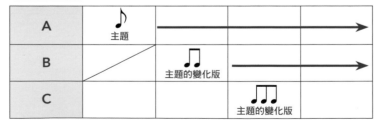

B會改變曲調與聲音形式來回應A所呈示的主題。甚至連C也改變主題來回應。如此一來，乍聽之下雖然聽不出來，實則在對奏之間進行著複雜的應答。以巴哈的《G小調賦格（小賦格）》等較為著名。

輪旋曲式

輪旋曲(rondo)通常又譯為輪舞曲。此形式源自於舞曲,在J-POP中也會說「主歌接橋段,後面再來一段主歌」等,此形式基本上也是一樣。

輪旋曲式的範例之一

大輪旋曲式

主部			中間部	主部		
♪ 第一 主題	♪ 第二 主題	♪ 第一 主題	♪ 第三主題	♪ 第一 主題	♪ 第二 主題	♪ 第一 主題

從第一主題接續至第二主題,然後再次回到第一主題。其後進入中間部還會出現第三主題,接著重覆與前半部完全相同的形式後即收尾。如果前半部第二主題的曲調有變,則成為奏鳴輪旋曲式,此形式後來便發展成奏鳴曲式。比如莫札特《弦樂小夜曲》的第四樂章等。

小輪旋曲式

主部			中間部	主部
♪ 第一 主題	♪ 第二 主題	♪ 第一 主題	♪ 第三主題	♪ 第一主題

以大輪旋曲式濃縮而成的形式,繼中間部的第三主題之後又回到第一主題,進入尾聲。比如柴可夫斯基《胡桃鉗》的〈蘆笛之舞〉等。

音樂廳知多少

歌劇院的構造

　　歐美的歌劇院裡，大廳、觀眾席、舞台與後台的縱深都大同小異。大廳與觀眾席的裝飾也相當精緻，連建築本身都是一件美術品。

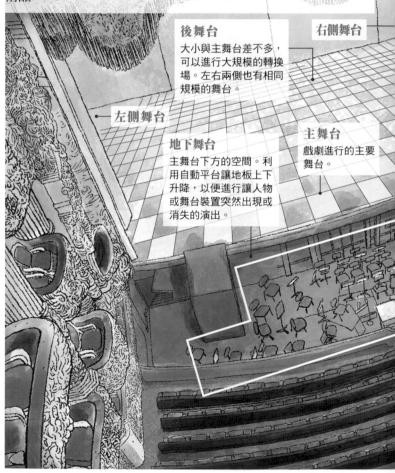

後舞台
大小與主舞台差不多，可以進行大規模的轉換場。左右兩側也有相同規模的舞台。

右側舞台

左側舞台

地下舞台
主舞台下方的空間。利用自動平台讓地板上下升降，以便進行讓人物或舞台裝置突然出現或消失的演出。

主舞台
戲劇進行的主要舞台。

樂池
位置比主舞台還低一階，為了管弦樂團而設的空間。

音樂廳以外的古典音樂

在自宅或移動中享受的古典音樂

　　聆賞古典音樂的場地不僅限於音樂廳，在自家或移動中也能透過CD或網路廣播來享受音樂。還能聆聽已經不在人世的諸多名演奏家的著名演出。

　　古典音樂迷中也有不少人對視聽設備相當講究，而這方面的費用都相當可觀。畢竟得從居家打造著手，甚至連電力都靠自力發電會比較好。至於該備齊什麼樣的視聽器材則因人而異。若想以音響迷自居，據說最少必須耗資「三個月份的薪水」。亦可估算為一輛汽車的錢。然而，除非想成為音響迷，不然其實沒有這個必要。

　　音響迷的目標在於「原音重現」。換句話說，就是希望重現出彷彿實際在眼前演奏般的效果。這就必須以數千萬日圓為單位了。投注愈多錢就能帶出愈「優質的聲音」，這點也是不爭的事實，我雖然沒有這方面的興趣，但曾在熟人家中有幸一聽，對於同樣兩千日圓的CD，音質竟如此不同而感到驚訝萬分。

　　然而，說得再極端一點，即便是用iPhone，只要花數萬日圓在耳機（頭戴式耳機）上，就能呈現相當不錯的音質。不能在集合住宅裡製造出太大聲響的人，把錢花在這上面也是一種方式。

　　拜網路傳播所賜，CD已經銷售無門，但是古典音樂仍有市場。最超值的是已故巨匠演奏家全輯，足足一百張左右的CD搞不好不到一萬日圓。平均一張CD才幾十日圓，就能買到著名的名曲演出。只要連同指揮家或鋼琴家、小提琴家的全輯都買下來，自然就湊齊了名曲全集。

　　對於希望在音質上講究一點的人，另有規格不同於一般CD

錢應該花在哪裡？

頭戴式耳機‧耳機

對使用筆電或智慧型手機聽音樂的人而言，是提高音質最經濟實惠的方法。

DVD‧藍光光碟

可以獲得比CD播放器還要好的音質，但需要專用軟體。SACD播放器中還有Hybrid Player可支援播放一般的CD。

SACD‧DVD-Audio

可以獲得比CD播放器還要好的音質，但需要專用軟體。SACD播放器中還有Hybrid Player可支援播放一般的CD。

的SACD（一種音源儲存媒體）或DVD-Audio的軟體。此外，還有收錄歌劇或音樂會影像的DVD或藍光光碟。

Column 2

音樂會禮儀

一般常識範圍內的服裝

票價兩萬日圓左右的音樂會，穿便服也無妨，可若太不修邊幅，連自己都會覺得難為情。如果穿晚禮服或洋裝等正式服裝，有時反而顯得突兀。

嚴禁喧嘩

音樂會進行途中不得入場。演奏開始後就不能發出聲響。連咳嗽或噴嚏都要忍著。也有人會遺失包包等，所以須特別留意。隨身物品可寄放在置物櫃，或是放在地板上。紙袋的沙沙摩擦聲會格外大聲。總之請保持肅靜。

對小孩耳提面命

基本上學齡前的兒童不得同行。若要帶國小生參加，要先勸說孩子守規矩。也很推薦另外一種可帶小孩入場的親子音樂會。

跟隨旁人來拍手

曲子途中嚴禁拍手。有些人會在交響曲等的第一樂章結束時拍手，但這是不合禮儀的。在熟悉之前，請等旁人拍手後再拍手。

第3章

作曲家和他的時代

（巴洛克～古典派）

作曲家年表

1650	1700	1750	1800

巴洛克
- 韋瓦第(1678～1741)
- 韓德爾(1685～1759)
- 巴哈 (1685～1750)

古典派
- 海頓(1732～1809)
- 莫札特 (1756～1791)
- 貝多芬(1770～1827)

浪漫派前期
- 舒伯特

浪漫派後期

● 1689年 英國《權利法案》

● 1760年前後 英國工業革命

● 1776年 美國獨立

● 1789年 法國大革命

1650	1700	1750	1800

本書中介紹了17位作曲家，
一起透過圖解年表來看看他們活過的時代吧。

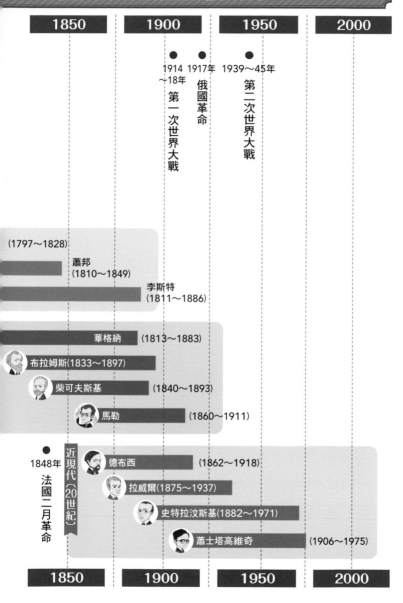

了解多位作曲家的時代背景

為何有必要了解時代背景？

　　日本史上的平安時代、鎌倉時代與江戶時代，是根據政權所在的地名作為時代的分期。世界史則分為古代、中世、近世與近代等。這種時代劃分是後來的歷史學家所構思出來的，終歸只是為求方便而創的名詞罷了。

　　從人類誕生之際便存在著所謂的音樂，然而「音樂史」卻是始於1600年前後。這是因為在那之前的音樂並無現存的樂譜，所以無從確認是什麼樣的曲子。「歷史」是根據實物證據來記述之物，無實證的時代即視為「前史」。

　　自1600年前後開啟的音樂史可粗略地區分為巴洛克、古典派、浪漫派（浪漫主義）與近現代（20世紀）。

　　在這400年期間，歐洲從君主專政歷經市民革命後走向近代，也曾有過帝國主義的時代，經過世界大戰與革命不斷的20世紀後才走到今日。

　　在這期間有各式各樣的音樂家不斷創作出形形色色的曲子。

　　1980年代的偶像流行音樂與現在的J-POP之間有某些差異，同樣的，在古典音樂的400年歷史中，也存在著「因時代而造成的變化」。

　　當然每一位作曲家也有「個性上的差異」，但在那之上還存在著「時代的差異」與「民族的差異」。17世紀的音樂與19世紀的音樂、德國音樂與法國音樂，都有所不同。

　　音樂為什麼會變化呢？那是因為音樂家所處的環境有所轉變的緣故。巴洛克時期的音樂家通常受雇於基督教教會、王公貴族的宮廷樂團或是歌劇院。他們是以一種上班族的身分進行作曲與

演奏，而非為了「展現自我內在那一面」而創作。故當時的音樂為「實用」導向。

市民革命之後，富裕的市民（資產階級）崛起，收費演奏會、樂譜出版之類的音樂事業應運而生，開始追求能符合其需求的音樂。音樂開始「商品化」，成為貴族與富裕市民之間的「娛樂」。

音樂也會隨著這種社會結構的演變而變化。連樂器也有了進一步的發展。發明出前所未有的樂器並加以實用化後，也逐漸孕育出與其相應的音樂。

音樂家在巴洛克時期是受聘於教會或宮廷，遵照命令來創作音樂。音樂家是僕役，不被視為藝術家。

音樂家在古典派時期仍是貴族的僕役，但也逐漸出現可憑著音樂會、樂譜出版或音樂教師等自立維生的人。直到貝多芬的時代才誕生被視為藝術的音樂。

巴洛克時期的社會與音樂

既優雅又華麗的貴族時期

　　巴洛克時期是古典音樂中最早的歷史區分。早在那之前就有音樂的存在，因此這終歸只是一種時代的分期，區劃出以「古典音樂」之名來演奏、聆賞的音樂範疇。一般所謂的「巴洛克」(Baroque)，在葡萄牙文中是指「奇形怪狀的珍珠或寶石」。話雖如此，並非意指巴洛克音樂為「怪誕的音樂」。在美術史的歷史區分中，稱16世紀後半至18世紀中葉為巴洛克，故將其也導入音樂史中。巴洛克音樂是指「美術巴洛克時期的音樂」，不帶音樂特色與個性的含義。

　　巴洛克繪畫大多既晦暗又陰鬱，所以在當時顯得相當新穎，

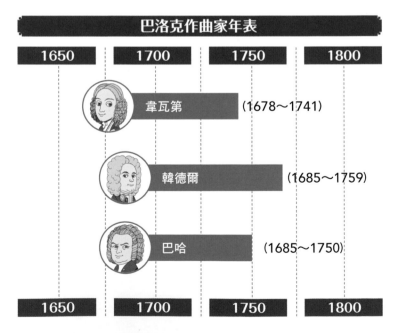

巴洛克作曲家年表

| 1650 | 1700 | 1750 | 1800 |

韋瓦第 (1678〜1741)

韓德爾 (1685〜1759)

巴哈 (1685〜1750)

| 1650 | 1700 | 1750 | 1800 |

不過巴洛克音樂卻以「優雅」且「華麗」的曲子居多。

音樂的巴洛克時期是從1600年前後至1750年前後約150年期間，和世界史上的「君主專政」時代幾乎重疊。而日本的關原之戰剛好發生在1600年，相當於從當時至江戶幕府第八代將軍德川吉宗的時代為止。

以地域來說，範圍約略從義大利涵蓋到法國、德國、奧地利與英國。東歐、北歐與俄羅斯則尚未登上音樂史。雖以義大利與德國稱之，但當時還未出現如今日般的統一國家。義大利中有好幾座都市國家，現在的德國與奧地利地區則是由哈布斯堡帝國所統治，各地皆有領主（貴族）。法國與英國仍處於君主專政時期，國王底下有很多貴族。

巴洛克時期長達150年，涵蓋的地區也很廣泛，因此雖然統稱為「巴洛克音樂」，類型卻十分多樣。綜觀整個音樂史即可得知，這個時期的特色在於歌劇（戲劇音樂）的誕生與發展，以及

巴洛克音樂會因為時代與地域的不同而有各式各樣的風格。有明亮的曲子，也有晦暗的曲子。希望先學會如何光聽就能分辨出巴洛克時期的音樂。

器樂曲的發展。

進一步探討其音樂的內容，相較於16世紀為止的音樂，差異在於有「情感上的表露」。在這之前的音樂（文藝復興時期的音樂）僅限於教會音樂與宮廷音樂，那些都不是出自作曲家內在、想法或感情的產物。

歌劇的起源

現在歌劇院裡上演的歌劇多半是莫札特之後，也就是古典派之後的作品。巴洛克時期的歌劇鮮少搬上舞台。不過有些DVD等收錄了那些少有的演出機會，因此如果有意觀賞還是看得到的。

由克勞迪奧・蒙特威爾第 (1567～1643) 作曲的《奧菲歐》是現在仍在上演的歌劇中最古老的（雖然演出場次極少），1607年於曼圖阿演出。這是一部以希臘神話作為題材的歌劇。

除此之外，目前仍保有好幾部蒙特威爾第的作品。在此之前也有音樂劇，不過其歌曲比較偏向朗誦。把那些改成正規的旋律，甚至連背景音樂都改成每個樂器皆有指定的合奏，這點別具劃時代意義。

這種為了歌劇而創的器樂合奏，後來逐漸發展成交響曲與協奏曲。

另一方面，歌劇還以新式音樂劇之姿傳入法國。

閹伶的活躍

　　巴洛克時期的歌劇主要在王宮內的劇院裡演出。觀眾是國王與諸多貴族。溯其根本，歌劇是文藝復興時期從古希臘悲劇的復興運動中孕育出的產物，因此大多以神話作為題材。

　　身為主辦者的國王或貴族，演出歌劇的目的通常是為了炫富，故追求的是豪華絢爛的作品。沒有所謂「名作」演奏曲目的概念，經常上演新作，而且都是一次性的。是個揮霍有理的時代。

　　在歌舞伎中女性不得登上舞台，歐洲也是一樣，女性角色都是由為了發出高音而在變聲期之前去勢的少年，也就是所謂的閹伶來演出。只要演出成功，閹伶也能致富。還有人藉此成為國王的親信，獲得政治權力。

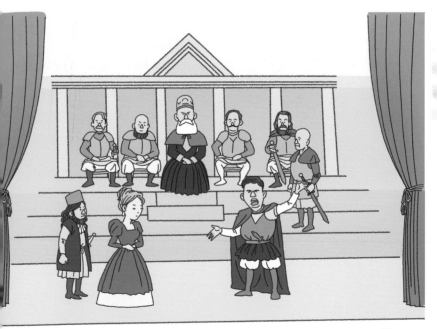

從義大利傳入法國、英國

　　歌劇從義大利傳入法國後，其舞蹈的部分獨立了出來，芭蕾舞於焉誕生。另一方面，法國也持續創作獨有的歌劇。義大利出身的尚・巴蒂斯特・盧利 (1632～1687) 加入法國路易十四的宮廷樂團後，不久便被任命為國王的隨行器樂曲作曲家，譜出無數芭蕾舞劇，還創作了歌劇。

　　歌劇也傳進了英國，亨利・普賽爾 (1659～1695) 的作品無人不曉。雖然也有傳入德國，但是採取的方式是引進義大利歌劇來演出，直到古典派之後才孕育出德國獨有的歌劇。然而，德國出身並在英國活躍一時的韓德爾譜寫出大量歌劇，近年來再度復活並掀起一股演出風潮。

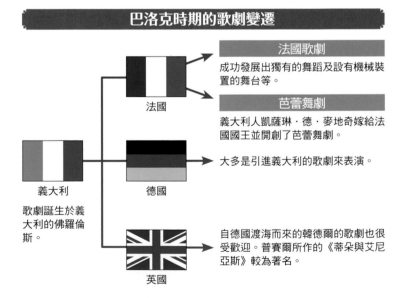

巴洛克時期的歌劇變遷

義大利
歌劇誕生於義大利的佛羅倫斯。

法國

法國歌劇
成功發展出獨有的舞蹈及設有機械裝置的舞台等。

芭蕾舞劇
義大利人凱薩琳・德・麥地奇嫁給法國國王並開創了芭蕾舞劇。

德國
大多是引進義大利的歌劇來表演。

英國
自德國渡海而來的韓德爾的歌劇也很受歡迎。普賽爾所作的《蒂朵與艾尼亞斯》較為著名。

協奏曲的時代

　　協奏曲 (concerto) 是於巴洛克時期蓬勃發展的類型之一。又以義大利威尼斯韋瓦第 (1678～1741) 的《四季》最具代表性。是由獨奏樂器與管弦樂團協演或是競演的音樂，在古典派、浪漫派時期，甚至到了20世紀，仍持續孕育出大量的協奏曲。

　　在巴洛克之前的文藝復興時期，音樂基本上是單一旋律的。到了巴洛克時期後則轉化為複數旋律同時進行的音樂，最具象徵性的便是協奏曲。

　　協奏曲是以競奏的方式來演奏有別於獨奏與管弦樂團的音樂，不過聽起來卻像是一首曲子。不僅運用了相當高階的作曲技法，對演奏者的演奏技巧也十分要求。

　　這個時期創作最多的，便是為了與獨奏小提琴進行弦樂合奏而作的協奏曲。到了古典派・浪漫派後則創作出許多鋼琴協奏曲，而巴洛克時期尚未發明出鋼琴這種樂器。除了小提琴外，還創作出長笛或雙簧管等管樂器的協奏曲。

　　協奏曲也常在貴族的宮廷內演奏。韋瓦第的《四季》正如標題所示，是以音樂來表現春夏秋冬，但其他大半數的曲子卻非描寫故事或情景的作品，而是演奏家——尤其是獨奏者——為了炫技而作，是為了享受特定名人技藝的音樂。

　　如此一來，無「歌詞」、純器樂的音樂就此誕生，並發展成交響曲。

巴哈不符合巴洛克風格？

　　音樂在巴洛克時期屬於貴族的音樂，因此給人一種絢爛、豪華且典雅的印象，然而這個時期的代表性音樂家巴哈的音樂卻反其道而行，很多作品都簡樸又晦暗，充滿嚴肅的氛圍。雖然以「巴洛克音樂」統稱之，實則類型多樣紛呈。

　　巴哈是在北德新教地區以教會專屬音樂家身分活躍的人。儘管同屬基督教，但天主教的風格較為豪華絢爛，而新教則則走質實剛健風。

　　巴哈有段時期是教會的音樂家，還有段時期是貴族宮廷的音樂家。他在教會的工作是創作清唱劇（用於禮拜，有器樂伴奏的聲樂曲）與神劇（音樂劇，但沒有像歌劇般的舞台裝置與服裝）等，作為教會中演奏的音樂。即便活在巴洛克這個對歌劇讚譽有加的時期，巴哈卻未曾譜寫出半部歌劇。在這層含義上，巴哈可說是「不符合巴洛克風格的作曲家」。

　　巴哈也譜寫了許多鍵盤樂器的曲子。不光是管風琴，還寫出大量大鍵琴（指鋼琴的前身，英文為harpsichord，法文則是clavecin）的曲子。其中最著名的便是《哥德堡變奏曲》。

　　巴哈在還是宮廷音樂家的時期，譜寫了協奏曲與鍵盤樂器的曲子等未伴隨聲樂的音樂。

　　鍵盤樂器專用的音樂在法國也很流行，法蘭索瓦·庫普蘭(1668～1733)與讓－菲利普·拉莫(1683～1764)的作品較為知名。兩人皆生為教會管風琴演奏家之子，繼承父業成為音樂家。拉莫也譜寫出無數歌劇。

　　如此看來，「巴洛克音樂」並非單一種類型。有絢爛的歌劇，也有躍動感十足的小提琴協奏曲，有樸實無華的無伴奏大提琴組曲，也有鍵盤樂器音樂。有為宮廷所作的音樂，也有教會音

樂。

　　長達約150年且涵蓋地區廣袤，因而延伸出各式各樣的音樂。

　　旋律、節奏與和聲被視為西洋音樂的三大要素，其原理即是確立於這個時期，並由古典派與浪漫派承繼。大概只有通奏低音是巴洛克音樂裡有，而古典派與浪漫派音樂裡所沒有的。

　　換言之，巴洛克時期訂定了西洋音樂的結構，不僅古典音樂，連流行音樂也承繼了這種結構。

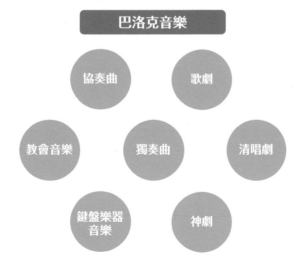

巴洛克時期誕生的類型

巴洛克音樂

協奏曲　歌劇　教會音樂　獨奏曲　清唱劇　鍵盤樂器音樂　神劇

韋瓦第

Antonio Lucio Vivaldi

(1678～1741)

義大利

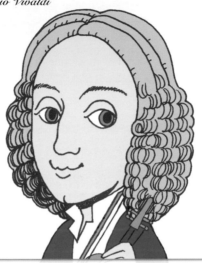

Profile

以《四季》聞名的義大利巴洛克音樂巨匠。亦為天主教神父，有「紅髮神父」之稱。創作了超過500首協奏曲，還有光是可確認的就有52部歌劇。多半遭世人遺忘，直到20世紀才重獲評價。

❧ 韋瓦第的人生五角分析圖 ❧

在世時即享負盛名且相當富裕。因為是神父，所以一生與破天荒、艱苦、悲劇無緣。作品量雖多，現在仍會演奏的卻很少，所以實質上不算多。辭世後便遭人遺忘，因此對後世不具影響力。

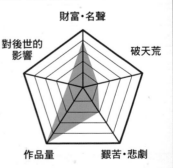

小提琴協奏曲《四季》

1725年發表的《和聲與創意的試驗》有12首曲子，結合其中4曲〈春〉、〈夏〉、〈秋〉、〈冬〉，稱之為《四季》。分別附有一首14行詩，以音樂來呈現該詩的內容。各曲皆由三個樂章組成。予人的印象與日本的春夏秋冬有所不同。

選這張知名唱片來聆賞！

演奏：I Musici合奏團
(WPCS-13714)

是I Musici合奏團捧紅了這首曲子。已錄下多種錄音版本，選擇容易購得的即可。

與韋瓦第同時期的名曲

韋瓦第也有創作無數歌劇與神劇，卻沒有現在仍在上演的作品。也譜寫了各式各樣獨奏樂器的協奏曲，但除了《四季》外，都很少演奏，因此在此介紹其他巴洛克作曲家的名曲。

《帕海貝爾的卡農》

德國帕海貝爾(1653～1706)創作的唯一一首卡農。用於婚禮、畢業典禮或是葬禮等。莊嚴又不失優美，令人潸然淚下。帕海貝爾也是管風琴演奏者。

阿爾比諾尼的《G小調慢板》

多會結合《帕海貝爾的卡農》來演奏。是大家都聽過的曲子。一直以來都認為此曲為活躍於威尼斯的阿爾比諾尼(1671～1751)所作，並於第二次世界大戰後的1945年被「發現」，實際上卻是發現者的偽作。的確編寫得很像這個時期的曲子。

柯賴里的《聖誕協奏曲》

柯賴里(1653～1713)曾在羅馬活躍一時。最擅長的類型是大協奏曲，即由獨奏樂器群與合奏相互競奏的曲子。其中一首便是《聖誕協奏曲》。因為是以只在平安夜演奏的〈田園曲〉(pastorale)作結，故得此名。

韋瓦第的生涯

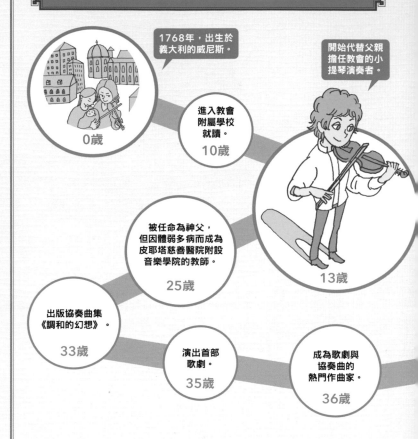

1768年，出生於義大利的威尼斯。

開始代替父親擔任教會的小提琴演奏者。

進入教會附屬學校就讀。
10歲

0歲

被任命為神父，但因體弱多病而成為皮耶塔慈善醫院附設音樂學院的教師。
25歲

13歲

出版協奏曲集《調和的幻想》。
33歲

演出首部歌劇。
35歲

成為歌劇與協奏曲的熱門作曲家。
36歲

　　1678年出生於義大利的威尼斯。父親為理髮師，同時以小提琴家之姿在聖馬可大教堂的樂團裡演奏。從幼少年時期開始向父親學習小提琴，10歲時進入教會的附屬學校就讀，還學習了成為聖職人員的課程。25歲時獲任命為神父，並於同年開始在皮耶塔慈善醫院附設音樂學院教授作曲與合奏。音樂學院樂團的演奏水準在韋瓦第的指導下突飛猛進。

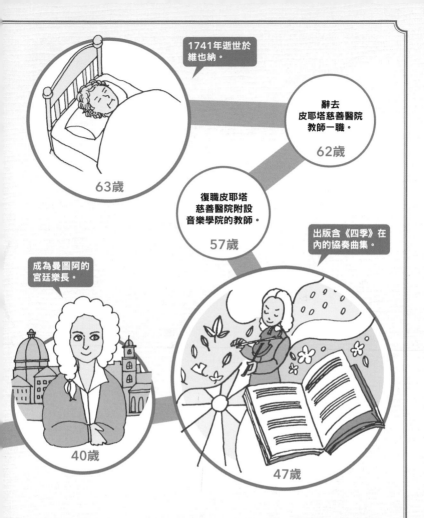

1741年逝世於維也納。
63歲

辭去皮耶塔慈善醫院教師一職。
62歲

復職皮耶塔慈善醫院附設音樂學院的教師。
57歲

出版含《四季》在內的協奏曲集。
47歲

成為曼圖阿的宮廷樂長。
40歲

　　韋瓦第為了皮耶塔慈善醫院的樂團創作出超過500首小提琴協奏曲。名曲《四季》也含括其中。因為慈善醫院的工作可以兼職，所以35歲創作出第一部歌劇並獲得成功後，他便開始巡迴歐洲各地的歌劇院，譜寫的歌劇光是可確認的就有52部。旅途中在維也納染上內臟疾病，63歲便與世長辭。因神父的身分而終生單身。幾乎為世人淡忘，直到20世紀後半才又重獲評價。

韓德爾

Georg Friedrich Händel

德國　英國

Profile

出生於德國，但主要活躍於英國，為巴洛克時期的巨匠。創作歌劇、神劇與清唱劇。《彌賽亞》中的〈哈利路亞〉在日本可謂家喻戶曉。《水上音樂》與《皇家煙火》也是眾所周知。

～❀ 韓德爾的人生五角分析圖 ❀～

在當時的英國算紅極一時，因此可謂名利雙收。作品稱不上破天荒。由於晚年失明，因此帶有悲劇色彩，但整體而言一生順遂。作品量雖多，現在仍有演奏的作品卻寥寥可數。

財富・名聲
對後世的影響
破天荒
作品量
艱苦・悲劇

管弦樂組曲集《水上音樂》

於1715年至1717年間創作的樂曲。據說是為了英國國王喬治一世在倫敦泰晤士河上之游河活動而作的曲子，故取此名，不過最近出現了其他說法，作曲的原委不明。並非描寫水之情景或故事的樂曲。

選這張知名唱片來聆賞！

演奏：約翰・艾略特・加德納（指揮）、英國巴洛克管弦樂團
（PROC-1779）

依照作曲當時的樂器與奏法演奏而成的唱片。也有收錄《皇家煙火》。

韓德爾的名曲

相對於「音樂之父・巴哈」，直到半世紀左右之前日本都讚譽韓德爾為「音樂之母」，然而在人氣方面卻有雲泥之別。在音樂會上演奏的機會不多，CD也屈指可數。在此介紹可能有機會一聽的作品。

管弦樂組曲《皇家煙火》

為了奧地利王位繼承戰爭結束的慶宴而作的音樂。相傳本該施放煙火卻以失敗收場。

大協奏曲集

共有12首曲子。可以聆賞形式多樣紛呈的曲子。

神劇《彌賽亞》

其中屬〈哈利路亞〉最為著名。

歌劇《凱薩大帝》

韓德爾譜寫的歌劇中，大概只有這部如今還有演出。從標題即可得知是一部歷史劇。

〈懷念的樹蔭〉

歌劇《薛西斯》中的一曲。雖然已經很少上演整部歌劇，但這首曲子眾所周知。歌曲內容唱著對懸鈴木樹蔭的懷念。又稱為〈最緩板〉(Largo)。

韓德爾的生涯

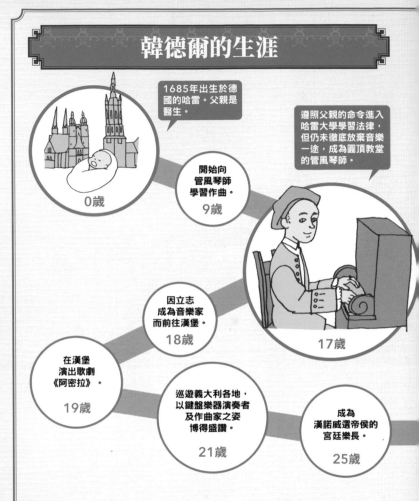

1685年出生於德國的哈雷。父親是醫生。

遵照父親的命令進入哈雷大學學習法律，但仍未徹底放棄音樂一途，成為圓頂教堂的管風琴師。

開始向管風琴師學習作曲。
9歲

0歲

因立志成為音樂家而前往漢堡。
18歲

17歲

在漢堡演出歌劇《阿密拉》。
19歲

巡遊義大利各地，以鍵盤樂器演奏者及作曲家之姿博得盛讚。
21歲

成為漢諾威選帝侯的宮廷樂長。
25歲

　　1685年出生於普魯士王國的哈雷（現在德國的薩克森－安哈特州），為外科醫生兼理髮師之子。父親一直反對他成為音樂家。韓德爾在父親逝世後來到漢堡並成為歌劇院樂團的小提琴手，翌年譜寫的第一部歌劇《阿密拉》成功後，決定正式學習歌劇而於1706年前往義大利，直到1710年為止在各地的歌劇院裡編寫歌劇，還學習了宗教音樂。

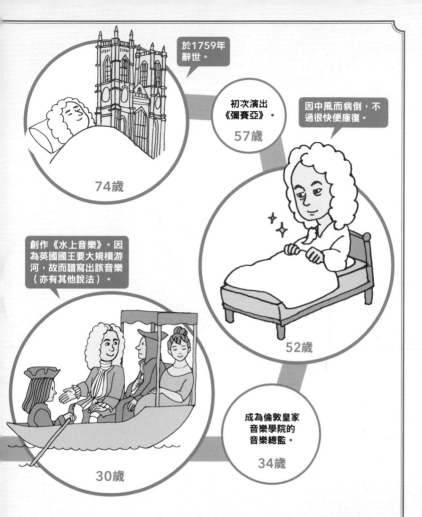

於1759年辭世。

初次演出《彌賽亞》。
57歲

因中風而病倒，不過很快便康復。

74歲

創作《水上音樂》。因為英國國王要大規模游河，故而譜寫出該音樂（亦有其他說法）。

52歲

成為倫敦皇家音樂學院的音樂總監。
34歲

30歲

　　1710年成為漢諾威選帝侯的宮廷樂長，但半年後便請假前往倫敦。其後曾短暫返回漢諾威，不過後來便以倫敦為活動據點，成為歌劇營運公司「皇家音樂學院」的核心人物。還確立了神劇這個類別（英文為oratorio），在英國成為當代第一的人氣音樂家。1751年喪失左眼視力，1752年雙目失明，可音樂活動仍未間斷，於1759年離世。終生單身。

巴哈

Johann Sebastian Bach

德國

Profile

巴洛克後期的巨匠。奠定西洋音樂之基礎，在日本有「音樂之父」之稱。長期在教會工作，因此作品以宗教音樂居多，不過鍵盤樂器的曲子與管弦樂曲也不少，光是可確認的創作就超過1000曲。

☙✿ 巴哈的人生五角分析圖 ✿☙

巴哈奠定了西洋音樂的基礎，突破該基準的作品才稱得上創新，故巴哈的破天荒度為零。因第一任妻子過世且晚年失明而帶有悲劇色彩，但一生享有盛名且一帆風順。對後世的影響不可計量。

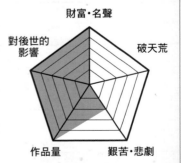

財富・名聲
破天荒
艱苦・悲劇
作品量
對後世的影響

《哥德堡變奏曲》

於1741年時出版。有則軼聞說，巴哈的弟子曾為了治療哥德堡伯爵的失眠症而演奏此曲，故得此名。原本是為大鍵琴所作的曲子，但現在大多以鋼琴來演奏。詠嘆調放在開頭與結尾，中間為30首變奏曲，合計32首曲子。

選這張知名唱片來聆賞！

演奏：格連・古爾德（鋼琴）

（SONY 88697806062）

1955年發售，為天才鋼琴家的出道唱片，成為此曲的革命性演奏。

巴哈的名曲

布蘭登堡協奏曲

一共有6首，大多會在一次音樂會上一併演奏。每首曲子與每個樂章中的獨奏樂器各異。

G弦之歌

為第3號管弦樂組曲的第二樂章，於19世紀編曲並取了此暱稱。大多會在災害之後或大音樂家去世的演奏會上演奏，以示追悼。

平均律鍵盤曲集

人稱「音樂的舊約聖經」，是為鍵盤樂器所作的曲子。現在則以鋼琴來演奏。包括第一卷與第二卷，分別由以全部24個大小調譜成的前奏曲與賦格所構成。

無伴奏大提琴組曲

到了20世紀被知名大提琴家帕布羅・卡薩爾斯發現後才成為名曲。全6曲，有機會演奏全曲的大提琴家並不多。

無伴奏小提琴奏鳴曲與變奏曲

最具代表性的小提琴獨奏曲。很多知名小提琴家皆有錄製。奏鳴曲與變奏曲分別有第1至第3號曲子。

馬太受難曲

此音樂是描述基督遭處刑的故事。並非歌劇。費時約3小時的大作。很多人稱之為巴哈的最高傑作。

巴哈的生涯

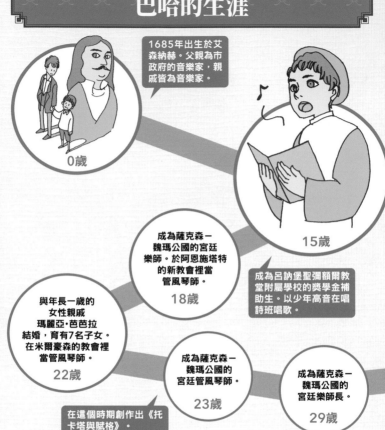

1685年出生於艾森納赫。父親為市政府的音樂家，親戚皆為音樂家。

0歲

15歲

成為薩克森－魏瑪公國的宮廷樂師。於阿恩施塔特的新教會裡當管風琴師。

18歲

成為呂訥堡聖彌額爾教堂附屬學校的獎學金補助生。以少年高音在唱詩班唱歌。

與年長一歲的女性親戚瑪麗亞·芭芭拉結婚，育有7名子女。在米爾豪斯的教會裡當管風琴師。

22歲

成為薩克森－魏瑪公國的宮廷管風琴師。

23歲

成為薩克森－魏瑪公國的宮廷樂師長。

29歲

在這個時期創作出《托卡塔與賦格》。

　　1685年出生於德國艾森納赫的音樂世家。雙親早逝，由長兄扶養。1703年18歲時成為薩克森－魏瑪公國的宮廷樂師，其後流連於各地宮廷樂團與教會，以管風琴師與作曲家之姿活躍。在這期間結了第一次婚，生了七名子女。1723年38歲那年成為萊比錫聖多瑪斯教堂的教會指揮音樂家，並就任該市的音樂總監，在當地落地生根。

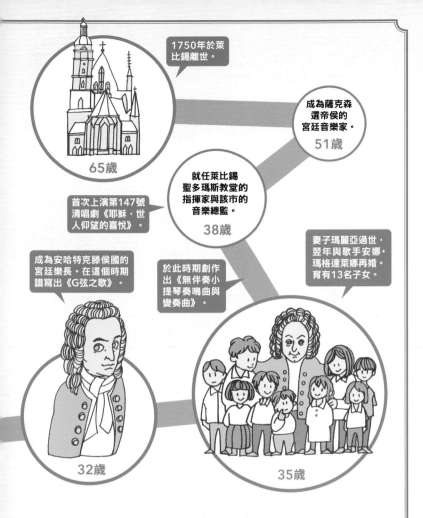

1750年於萊比錫離世。

65歲

成為薩克森選帝侯的宮廷音樂家。
51歲

就任萊比錫聖多瑪斯教堂的指揮家與該市的音樂總監。
38歲

首次上演第147號清唱劇《耶穌，世人仰望的喜悅》。

妻子瑪麗亞過世，翌年與歌手安娜‧瑪格達萊娜再婚。育有13名子女。

成為安哈特克滕侯國的宮廷樂長。在這個時期譜寫出《G弦之歌》。

於此時期創作出《無伴奏小提琴奏鳴曲與變奏曲》。

32歲

35歲

在萊比錫的時期為教會作曲，孕育出名作《馬太受難曲》等大量曲子。1736年就任薩克森公國的宮廷樂長。第一任妻子去世後，與小16歲的歌手再婚，生有十三名子女。加上亡妻的小孩一共育有二十個孩子，五個兒子活到成年，其中四人成為音樂家。除了教會音樂外，還譜寫了各式各樣類型的曲子。於1749年失明，因眼睛手術失敗而於隔年逝世。

古典派時期的社會與音樂

啟蒙主義與革命的時代

　　古典派即所謂的「古典音樂」。19世紀後半的德國音樂家將18世紀後半在維也納流行過的音樂稱為「古典＝classic」，為這個單字的起源。在此之前並不存在所謂的「古典音樂」。

　　現代的古典音樂演奏家都有自覺自己所演奏的曲子是「古典音樂」，但莫札特或貝多芬並沒有自己的音樂是「古典音樂」的認知。那麼，他們認為比自己還要早期的巴哈或韓德爾屬於「古典音樂」嗎？這也不盡然。

　　即便稱為「古典派」，不過正確來說是「維也納古典派」，指的是海頓、莫札特與貝多芬三人。因為都是活躍於維也納，所

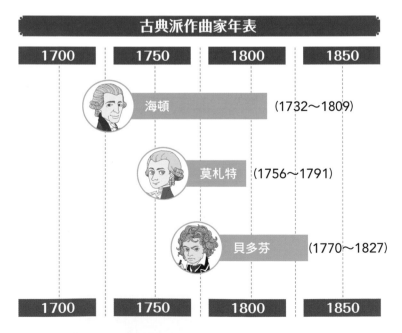

古典派作曲家年表

| 1700 | 1750 | 1800 | 1850 |

海頓 (1732～1809)

莫札特 (1756～1791)

貝多芬 (1770～1827)

| 1700 | 1750 | 1800 | 1850 |

以這三人在19世紀後半被稱為「維也納古典派」，後來便將那個時期的所有音樂統稱為「古典派時期的音樂」。然而，除了這三人以外，奧地利還有很多音樂家，義大利、法國與英國的音樂家也不計其數，持續創作各別的音樂。巴洛克音樂並非單一種類型，同理，並非所有這個時期的音樂都一樣。

　　18世紀後半時期發生了美國獨立與法國大革命等幾起動搖歐洲的大事件。各國的君主專政崩壞，市民階級逐漸崛起。海頓、莫札特與貝多芬便生活在這個時期。

君主制因法國革命而瓦解，市民的時代來臨。隨著啟蒙思想的流行，有愈來愈多人把音樂視為一門藝術來鑑賞，音樂家開始全心全力投注於作曲之中。

音樂家的新收入來源

英國的工業革命始於18世紀後半，於19世紀的1830年代達成目標。這場工業革命催生出了「勞工」這個新的階級，經營工廠、商社與銀行的「中產階級」與「市民」成長茁壯。

從這種社會結構的變化中孕育出啟蒙思想，並與「基本人權」的思維連結，進而於1776年發起美國獨立運動，1789年爆發法國大革命。

巴洛克音樂的時代與君主專政的時代重疊，而古典派音樂的時代則與啟蒙思想及市民革命的時代疊合。

音樂家的地位依舊低下，仍是教會或宮廷樂團的僱員，不過逐漸獲得財富的富裕市民階層則開始加入了聆賞音樂的族群。

市民再富裕也不是貴族，因此不能聆賞宮廷音樂。此時登場的便是公開演奏會。這是只要繳錢誰都能聽的收費演奏會。音樂領域開始萌生所謂的市場。

再加上出版技術的普及，催生出樂譜出版這門事業。音樂藉此得以商品化，貴族與富裕的市民階層不光聆聽音樂，還開始自己演奏並從中獲得樂趣。

當人們開始希望自己也能演奏，便需要能授課的音樂教師。也只有音樂家有能力教授音樂。

於是，在這個市民革命的時代，音樂家開發出公開收費演奏會的演出費、樂譜出版的原稿費、音樂教師的授課費等新的收入來源。音樂家漸漸不再是教會或宮廷樂團的僱員。

海頓與英國的資本主義

　　海頓(1732～1809)在年輕時期曾是自由音樂家,自1761年起受雇於匈牙利埃施特哈齊侯爵家的宮廷樂團,任職將近30年。當家的王公逝世而宮廷樂團被解散是1790年的事,海頓正值奔六的年紀。在此前一年爆發了法國大革命。

　　海頓恢復自由之身後,接受藝能表演業者的邀約,展開巡演之旅而前往倫敦,發表了新作的交響曲。英國率先完成工業革命,資本主義盛行,因此富裕的市民階層增加,音樂市場就此成形。海頓的兩趟倫敦之行都大獲成功。其後定居於維也納持續創作音樂。晚年因病而無法作曲,於拿破崙進攻維也納期間過世。

古典時期音樂家的收入來源

樂譜的原稿費

收費音樂會的
演出費

音樂教師的
授課費

法國大革命與莫札特

　　莫札特(1756～1791)是於1781年從故鄉薩爾茲堡來到維也納。女王瑪麗亞‧特蕾莎已於前一年的1780年逝世。神聖羅馬帝國（現在的奧地利、德國等）皇帝為約瑟夫二世，其妹為法國王后瑪麗‧安東妮。

　　莫札特和瑪麗‧安東妮為同一世代，年幼時期即相遇。法國大革命爆發後，瑪麗‧安東妮於1793年遭處刑，不過莫札特在那兩年前便已離世。莫札特的歌劇代表作《費加洛的婚禮》（1786年）是一部戲謔貴族的喜劇，亦可說是法國大革命的前兆。在那之前的歌劇都是以神話為題材並歌頌國王的內容，但已逐漸有所轉變。

與音樂家相關的當代權力者

瑪麗‧安東妮

法國國王路易十六的王后，在法國大革命中遭處刑。有則軼聞說，莫札特幼少年時期曾在她面前御前演奏，並向她求婚。

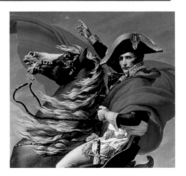

拿破崙‧波拿巴

法國軍事家兼政治家。法國大革命後趁亂建立軍事政權並登基為皇帝。不僅貝多芬，當時許多人都為其著迷。

貝多芬與拿破崙

　　貝多芬出生於1770年。成為法國皇帝的拿破崙則是出生於1769年。兩人生於同個時代。

　　貝多芬是在法國大革命期間的1792年從出生地波昂來到維也納，拿破崙則是1793年在法國軍隊中嶄露頭角，所以兩人都是在同一時期開始平步青雲。

　　在維也納生活後，貝多芬很快就以鋼琴家與作曲家之姿打響名號，聽力卻出現異常。儘管一時有過自殺的念頭，仍重新振作並不斷譜寫出傑作。

　　1804年，貝多芬譜寫出音樂史上最重要的曲子，即第3號交響曲《英雄》，他當時有意將此曲獻給法國英雄拿破崙。然而拿破崙卻在那時即位稱帝。有則軼聞指出，貝多芬一直視拿破崙為「革命家」，因此在得知他稱帝後，便認為「他也不過是凡夫俗子」，遂而打消進獻的念頭（另有其他說法）。

　　如上所述，貝多芬和拿破崙雖無直接的交友關係，卻是活在同一時代的人。

　　有別於到莫札特為止的世代，貝多芬並未受雇於任何宮廷或教會。從一開始就是自由音樂家。他以鋼琴家與作曲家身分舉辦公開演奏會，並出版作品來取得收入。是最早以獨立音樂家之姿活動的世代。貝多芬雖然一直接受貴族的後援，卻無雇用關係，而是以平等的立場往來。

交響曲演變爲「帶有含意的音樂」

　　海頓確立了四個樂章的交響曲形式，但那些音樂並非描述某個故事或情景的作品。無論是海頓還是莫札特的交響曲都屬於「單純的音樂」。

　　那個時代的音樂是在貴族的宮廷內演奏，屬於背景音樂的一種，因此對賓客而言，用餐與對話才是主要目的，音樂只要悅耳即可。

　　然而到了公開演奏會的時代後，作曲家開始為了那些「想要聆賞音樂而聚集的人」創作音樂。貝多芬於1804年所作的第3號交響曲，便是在音樂轉化成一門藝術來鑑賞的這個時期誕生的。

　　第3號交響曲以《英雄》之暱稱馳名，光是在規模上就是一大突破。海頓與莫札特的交響曲最長也不過20多分鐘，貝多芬的

巴洛克	古典派
音樂是為了晚餐會或典禮而創作的。因為是背景音樂，所以只要不造成干擾即可，別具深度的音樂不多。而教會音樂終歸是作為一種宗教行為來演奏的作品。	為了聽音樂而齊聚一堂的「音樂會」誕生，人們開始以鑑賞藝術的角度來聆賞音樂。

第1號與第2號也是控制在這個框架之中，然而《英雄》交響曲卻費時近50分鐘。不光拉長了篇幅，還把第二樂章的緩徐樂章改為送葬進行曲，第三樂章則安排了詼諧曲(scherzo)而非小步舞曲(minuet)。不僅限於這種結構上的變化，連內容也變得更具深度與分量。

貝多芬更進一步的革命則是第6號的《田園》，他在這首曲子中將田園風景的印象轉化為音樂。同時期創作的第5號在日本是以《命運》之名廣為人知，但這只是俗稱，而非描寫命運的曲子，不過在結構上也採取了前所未有的手法。在這一連串交響曲的改革之後，造就出高唱著人類之愛與團結的第9號交響曲。

開始重視故事性的歌劇

不光是交響曲，連歌劇也出現了變化。歌劇院從宮廷內轉而進駐都市，儘管所有者仍是王公貴族，但是改成獨立核算制，所以只要付錢，任誰都能觀賞。如此一來，富裕的市民便成為歌劇的新觀眾。還另外打造了有別於此的平民專用劇院。

當客層從王公貴族變成資產階級後，內容以神話為題材，並歌頌國王的這類歌劇不再受青睞。此外，大家也聽膩了以閹伶等歌手的技巧為優先之作品，因此開始轉變為首重戲劇的故事性並將劇情化為音樂來呈現。原本以豪華服飾與布景為基礎、歌手只要唱得出高音即可的歌劇則深化成高難度的音樂劇。莫札特也是近代歌劇之先驅。

海頓

Franz Joseph Haydn

奧地利

Profile

活躍於法國大革命所象徵之「近代揭幕」的時代，被稱為維也納古典派。在侯爵家當宮廷音樂家，後來成為自由音樂家。享有「交響曲之父」的美譽，確立了這個類型的體裁。因為很長壽，所以作品量龐大。

～海頓的人生五角分析圖～

　　為交響曲與弦樂四重奏曲形式的創造者，因此基本上沒有破天荒之作，但曲子中也不乏奇特的作品。年輕時期吃了不少苦，加上與妻子不睦，所以也帶有悲劇色彩。有相當多曲子至今仍在演奏。

第94號交響曲《驚愕》

於1791年作曲。是為了在前往倫敦的巡演之旅上發表而創作的曲子之一。為海頓逾100首交響曲中最著名的作品。《驚愕》是後來才附加的暱稱。因為如果在什麼都不知情的狀況下聆聽,第二樂章會出現令人大吃一驚的片段。

選這張知名唱片來聆賞!

演奏:海伯特·馮·卡拉揚(指揮)、柏林愛樂樂團
(UCCG-5217)

可聆賞最強管弦樂團所帶來的穩重樂音。額外收錄了第100號《軍隊》以及第101號的《時鐘》。

海頓的名曲

第 45 號交響曲《告別》

此曲中有這麼一段演出:演奏者在最後樂章中結束自己的部分後會一個個離席走出舞台。據說是海頓為了讓雇主明白樂團成員希望早日返家而構思的橋段。

第 103 號交響曲《擂鼓》

第一樂章開頭有一段定音鼓的滾奏,故得此暱稱。是海頓待在英國時譜寫而成。

第 104 號交響曲《倫敦》

海頓曾兩度走訪倫敦,譜寫了合計12首交響曲。第104號是最後一首,暱稱為《倫敦》,但並非描述對倫敦印象的音樂作品。

俄羅斯四重奏曲

第37號至42號的弦樂四重奏曲,共6首曲子。獻給了俄羅斯大公,故以此稱之。透過這一連串的曲子完成了弦樂四重奏曲的形式。

神劇《創世記》

從歌劇中除去大小道具與服裝後的音樂劇即為神劇。此劇奠基於舊約聖經,是描寫開創天地的六天期間。海頓的神劇《四季》也聲名遠播。

海頓的生涯

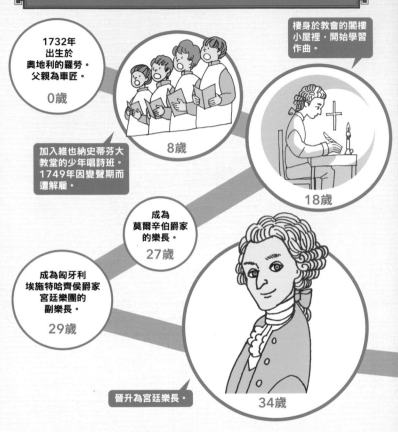

1732年出生於奧地利的羅勞。父親為車匠。
0歲

加入維也納史蒂芬大教堂的少年唱詩班。1749年因變聲期而遭解雇。

8歲

棲身於教會的閣樓小屋裡,開始學習作曲。

18歲

成為莫爾辛伯爵家的樂長。
27歲

成為匈牙利埃施特哈齊侯爵家宮廷樂團的副樂長。
29歲

晉升為宮廷樂長。
34歲

　　1732年出生於奧地利,為車匠之子。前往維也納並加入史蒂芬大教堂的少年唱詩班,因變聲期而遭解雇後,住進教會的閣樓小屋裡學習作曲。與借宿屋主的女兒結婚。1761年進入匈牙利埃施特哈齊侯爵家的宮廷樂團,1766年晉升為樂長。為了在這個樂團內演奏而創作了許多室內樂曲與交響曲,確立了此類型的體裁。自從宮廷樂團有了常設歌劇團後,也譜寫出無數歌劇。1790

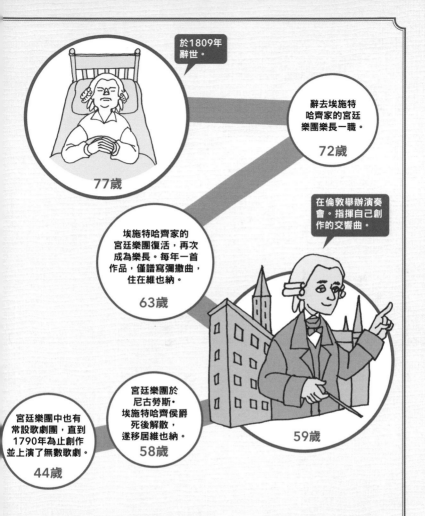

於1809年辭世。

77歲

辭去埃施特哈齊家的宮廷樂團樂長一職。

72歲

在倫敦舉辦演奏會。指揮自己創作的交響曲。

埃施特哈齊家的宮廷樂團復活,再次成為樂長。每年一首作品,僅譜寫彌撒曲,住在維也納。

63歲

宮廷樂團於尼古勞斯・埃施特哈齊侯爵死後解散,遂移居維也納。

58歲

宮廷樂團中也有常設歌劇團,直到1790年為止創作並上演了無數歌劇。

44歲

59歲

年埃施特哈齊家的當家王公逝世後,宮廷樂團就此解散。海頓移居維也納,成為自由作曲家。1791年與1794年應藝能表演業者的邀約而前往倫敦,指揮新作的交響曲而博得高人氣與豐厚報酬。1795年埃施特哈齊家重建了宮廷樂團,海頓再次成為樂長,任職至1804年。於1809年離世,享壽77歲。據說妻子是對藝術一竅不通的惡妻。膝下無子。

(1756～1791)

莫札特

Wolfgang Amadeus Mozart

奧地利

Profile

5歲時首次作曲，35歲過世，被視為「神童」，為「早逝的天才」。在短短生涯中所譜寫的曲子若製成CD會超過200張。而且含括歌劇乃至交響曲、協奏曲、室內樂曲與器樂曲，類型也十分多樣。是史上最知名的作曲家。

∽ 莫札特的人生五角分析圖 ∾

雖然一直為金錢所苦，但在世時便享負盛名。有許多在這個時期十分新穎的音樂，也有過於前衛的一面。與父親不和且年僅35歲即英年早逝等等，悲劇色彩濃厚。作品量多，至今曲子的演奏率仍居高不下。

財富‧名聲

對後世的影響

破天荒

作品量

艱苦‧悲劇

第40號交響曲

莫札特的名曲多不勝數,又以此曲最為著名。是於1788年去世前三年的作品。在世時是否曾演奏過?作曲目的為何?這些都不得而知。第一樂章哀戚而痛苦,確立了莫札特的形象。

選這張知名唱片來聆賞!

演奏:海伯特·馮·卡拉揚(指揮)、維也納愛樂樂團
(UCCD-7419)

以出生地與莫札特相同的卡拉揚,配上他與多位指揮家曾活躍過的維也納管弦樂團。

莫札特的名曲

五大歌劇

指《後宮誘逃》、《費加羅的婚禮》、《女人皆如此(Così fan tutte)》、《唐·喬望尼》與《魔笛》五部作品。至今仍於世界各地上演。

第 41 號交響曲《朱庇特》

最後一首交響曲,意指如至高無上之神朱庇特般而取了此暱稱。

第 20 號鋼琴協奏曲

含括在編至27號的鋼琴協奏曲中,經常與第21號一起演奏。屬於晦暗的曲子,但革命色彩十足。

小提琴協奏曲

經常演奏第3號與第5號。

《弦樂小夜曲》

即便不知道曲名也應該都聽過的曲子。

安魂曲

受不知名人士所託而作,於譜寫期間去世,成為未完的遺作,這則戲劇化的插曲也無人不曉。

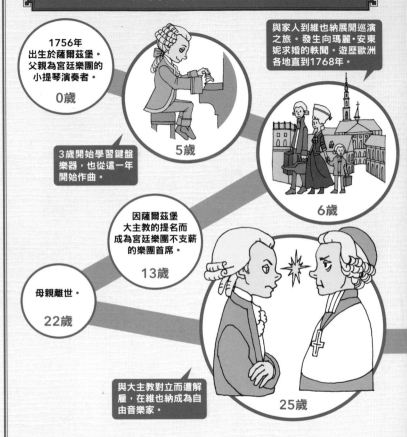

莫札特的生涯

1756年出生於薩爾茲堡。父親為宮廷樂團的小提琴演奏者。
0歲

3歲開始學習鍵盤樂器,也從這一年開始作曲。

5歲

與家人到維也納展開巡演之旅。發生向瑪麗·安東妮求婚的軼聞。遊歷歐洲各地直到1768年。

6歲

因薩爾茲堡大主教的提名而成為宮廷樂團不支薪的樂團首席。
13歲

母親離世。
22歲

與大主教對立而遭解雇,在維也納成為自由音樂家。

25歲

　　1756年出生於薩爾茲堡,為宮廷樂團小提琴家之子。以神童之姿聞名,5歲創作出第一首曲子,與家人到歐洲各地展開巡演之旅。在維也納為皇帝一家御前演奏,邂逅了後來的法國王后瑪麗·安東妮。自少年時期便在薩爾茲堡的宮廷樂團裡工作,但1781年25歲那年因違逆大主教而遭解雇,成為自由音樂家。由於婚姻受到父親反對導致關係斷絕。

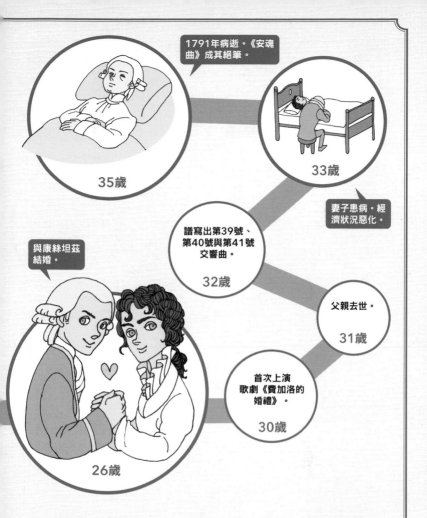

1791年病逝。《安魂曲》成其絕筆。

35歲

33歲

妻子患病。經濟狀況惡化。

譜寫出第39號、第40號與第41號交響曲。

32歲

與康絲坦茲結婚。

父親去世。

31歲

首次上演歌劇《費加洛的婚禮》。

30歲

26歲

　　舉辦自創鋼琴協奏曲的公開演奏會，開創出劃時代的收入來源，另結合樂譜的出版與家庭教師，確立了自由音樂家的事業典範。譜寫出歌劇、交響曲、協奏曲、室內樂曲與宗教曲等所有類型的曲子，年僅35歲即結束短暫的一生。關於其驟逝眾說紛紜，成為小說、戲曲與電影的題材。妻子雖是著名的惡妻，不過夫妻感情和睦，兩名子女中有一人成為音樂家。

貝多芬

Ludwig van Beethoven

(1770～1827)

德國　奧地利

Profile

享「樂聖」之美譽，為音樂史上最偉大的巨匠。飽受聽力衰退之苦的戲劇化生涯中也不乏各式各樣的軼聞。在法國大革命時期度過青少年時期，是在揭開近代序幕的時代，將音樂從技術層面徹底翻轉成藝術的天才。

❧ 貝多芬的人生五角分析圖 ❧

說此人為古典音樂之代名詞也不為過，因此所有要素都達到最高等級。以作品總量來說，最多產的另有其人，但若以演奏時間來看，貝多芬有非常多長篇幅的曲子。此外，現今的演奏率更是遙遙領先。

第23號鋼琴奏鳴曲《熱情》

於1807年出版。與《悲愴》、《月光》並列為三大鋼琴奏鳴曲。標題是樂譜出版社附加的，用以展現此曲的意象。充滿戲劇性、規模宏大且帶有蘊意深奧的氛圍，很符合貝多芬的作風。

選這張知名唱片來聆賞！

演奏：弗拉基米爾・霍羅威茨（鋼琴）
(SICC-30360)

由20世紀最偉大鋼琴家所彈奏的三大奏鳴曲專輯。震撼力不同凡響。

貝多芬的名曲精選

第3號交響曲《英雄》

打破交響曲的常識，別具革命性的曲子。

第5號交響曲

在日本以《命運》之暱稱為人所知。或許是最著名的古典音樂。

第6號交響曲《田園》

加了標題的交響曲。迪士尼動畫《幻想曲》中採用了第四樂章〈暴風雨〉。

第9號交響曲

此曲之所以名聞遐邇，是因為第四樂章裡有段家喻戶曉的合唱〈快樂頌〉。只有日本會在年底時演奏。

第5號鋼琴獨奏曲《皇帝》

最後一首鋼琴獨奏曲，以《皇帝》之暱稱為人所知。意指此曲堪稱鋼琴獨奏曲中的皇帝，並非貝多芬自己加上的。

第14號鋼琴奏鳴曲《月光》

32首鋼琴奏鳴曲中，《熱情》、第8號《悲愴》與這首《月光》有三大奏鳴曲之稱。然而，除了這三首曲子以外，第17號《暴風雨》、第21號《華德斯坦》、第26號《告別》、第29號《漢馬克拉維》，以及第30・31・32號後期三大奏鳴曲等也是名曲。

第5號小提琴奏鳴曲《春》

多達10曲的小提琴奏鳴曲中，最著名的便是《春》與第9號《克羅采》。

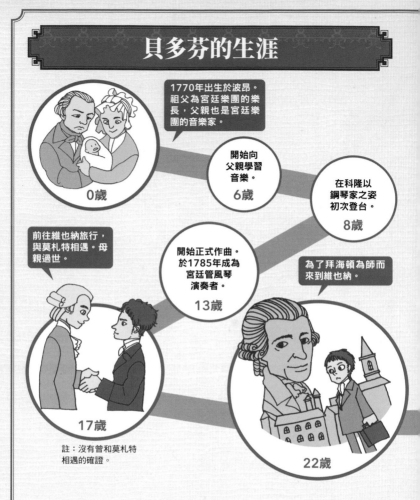

1770年出生於波昂。祖父為宮廷樂團的樂長，父親也是宮廷樂團的音樂家。

開始向父親學習音樂。
6歲

在科隆以鋼琴家之姿初次登台。
8歲

前往維也納旅行，與莫札特相遇。母親過世。

開始正式作曲。於1785年成為宮廷管風琴演奏者。
13歲

為了拜海頓為師而來到維也納。

0歲

17歲

註：沒有曾和莫札特相遇的確證。

22歲

　　1770年出生於德國的波昂。從祖父一代開始就是宮廷樂團的音樂家，在音樂上受到父親嚴格的鞭策，7歲即以神童之姿亮相。11歲進入宮廷樂團，代替因酒精中毒而無法工作的父親扛起家計。母親死後，在後援者的援助下於1792年前往維也納。最初是拜海頓為師，但不久後便以自由音樂家之姿一展長才，於1795年舉辦首次公開演奏會並一舉成功。

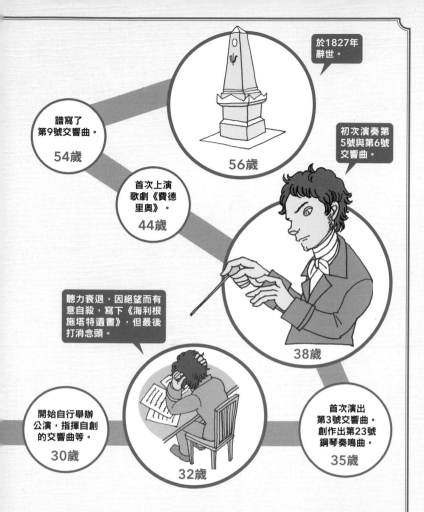

於1827年辭世。

譜寫了第9號交響曲。

54歲

初次演奏第5號與第6號交響曲。

56歲

首次上演歌劇《費德里奧》。

44歲

聽力衰退，因絕望而有意自殺，寫下《海利根施塔特遺書》，但最後打消念頭。

38歲

開始自行舉辦公演，指揮自創的交響曲等。

30歲

首次演出第3號交響曲。創作出第23號鋼琴奏鳴曲。

35歲

32歲

　　鋼琴家的身分也很受歡迎，但從1800年前後開始聽力衰退，還想過要自殺。重新振作後，相繼發表了《英雄》、《命運》與《田園》等交響曲。鋼琴奏鳴曲與弦樂四重奏曲等也出了不少名曲，歌劇則僅完成一部《費德里奧》。1824年發表了成為不朽名曲的第9號交響曲。於1827年離世，享年56歲，葬禮有數萬人出席。雖然曾對多位女性有過愛慕之情，不過終生未娶。

Column 3

各種音樂用語 其二

樂曲的用法

嬉遊曲 (divertimento)　樂器編制相當多樣。指有複數樂章的器樂曲。日文以前的翻譯是採用漢字「嬉遊曲」，現以片假名來表示。以莫札特的作品最為著名。

觸技曲 (toccata)　原本是專為鍵盤樂器所作的樂曲，即興且相當講究技巧。亦可引申作為標題，為反覆快速敲擊鍵盤的樂曲命名。

狂想曲 (rhapsody)　又譯為「狂詩曲」。通常指未依特定形式寫成的器樂曲，以帶有英雄色彩、敘事性或民族特色的樂曲居多。

練習曲 (étude)　日文也翻譯為「練習曲」。一般以蕭邦的作品最為著名，並非為初學者而寫的練習用樂曲，而是磨練演奏技巧、用來表演的曲子。

輓歌 (elegy)　又譯為「悲歌」，但不限於歌曲。是悲傷的音樂，多用來追悼死者。

圓舞曲 (waltz)　屬於「舞曲」，三拍子。一般以維也納圓舞曲最為著名。原本是舞會上跳舞專用的音樂，現在則成為音樂會上觀賞用的音樂。

清唱(cantata)　指有器樂伴奏的聲樂曲。常見於教會音樂。

進行曲 (march)　為行進時的伴奏音樂，大多為二拍子。亦可引申，指描寫行進情景的音樂。

第4章

作曲家和他的時代
（浪漫派～近現代）

浪漫派前期的社會與音樂

　　浪漫主義時期從19世紀延續至20世紀初，又稱為浪漫派。大約始於拿破崙垮台而貝多芬去世之時，持續至第一次世界大戰前後，又以1850年前後為分界，分成前期與後期。剛好在1850年前後，從18世紀到19世紀初誕生的多位作曲家相繼離世，再加上自1848年法國二月革命衍生出來的歐洲革命，致使社會發生巨變，所以是絕佳的分水嶺。

浪漫派的精神革命

　　進入19世紀後，對於18世紀偏重理性與合理思考的啟蒙主義產生了反動潮流，浪漫主義因應而生。重視感情及追求自由的精

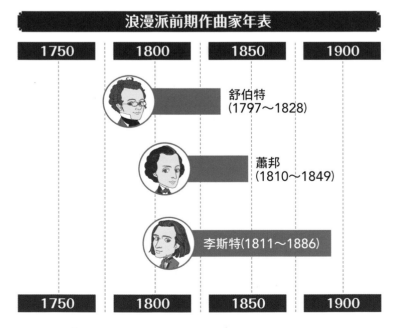

浪漫派前期作曲家年表

| 1750 | 1800 | 1850 | 1900 |

舒伯特
(1797～1828)

蕭邦
(1810～1849)

李斯特(1811～1886)

| 1750 | 1800 | 1850 | 1900 |

神為其基礎。簡單來說就是基於「按照自己想要的方式去活」這種想法而生的一門藝術。在文學、戲劇與美術方面率先落實，而音樂也緊隨其後。浪漫主義在文學或美術上是一場相當明確的藝術運動，不過在音樂方面的運動要素較為薄弱。

追求「感情解放」的戀愛讚美、民族意識、對中世的憧憬與自然崇拜，這些特色是浪漫主義作品的共通點，也逐漸發展成民族國家的思維。

「浪漫」的原意是「羅馬語的」，相對於羅馬帝國的通用語言拉丁語，是指以平民使用的羅曼語所寫成的中世騎士物語等娛樂讀物。浪漫派音樂中也有許多以音樂描述這類故事的作品，但浪漫派並不僅限於此。

在文學、美術與哲學世界中蔚為流行的浪漫主義也對音樂造成了影響。創造出文學與音樂交融而成的歌曲與交響詩等。樂器也有所進步，還提升了演奏技術，並且創作出技巧絕倫的樂曲。

音樂的巨大化與故事化

從巴洛克到古典派期間確立了各式各樣的音樂體裁，不過到了浪漫派後，破壞既定體裁並以自由形式譜寫而成的音樂因應而生。作曲家開始重視個別的感性來編寫。

最大的變化莫過於標題音樂的誕生，也就是「描寫故事或情景等某些事物的音樂」。貝多芬的《田園交響曲》為其濫觴，因此貝多芬亦可謂浪漫派之先驅。

從巴洛克演變至古典派並非某天突然發生的，同樣的，從古典派過渡至浪漫派的過程也很平順。貝多芬的音樂橫跨兩派，受到貝多芬影響的下一代即為浪漫派。

各地興建的大型音樂廳也對音樂帶來改變。管弦樂團的人數增加，樂器也持續改良以求發出較大的聲響，尤其是鍵盤樂器的鋼琴已經可以發出更大的聲音，因此開始孕育出與其相應的作品。

另一個較大的特色在於「名曲」的誕生。直到18世紀為止的演奏會是作曲家表演新曲的場所。因此作曲家不得不大量創作。即便與一直以來的作品大同小異也無妨，總之就是追求新曲並自創自演是最基本的。因此當作曲家辭世後，作品便會遭世人遺忘而無緣演奏，但是到了19世紀，開始會演奏過去的曲子或已故作曲家的曲子。

直接連結至今日的「古典音樂界」於焉成形。

音樂家不再是世襲制

　　巴哈、莫札特與貝多芬皆出生在父親為音樂家的家庭，在父母的教導下學習演奏與作曲的基礎。音樂家是專業的職業，必須從幼少時期開始訓練，再加上身分低微，所以沒有人會到了青年時期才立志要「成為音樂家」。

　　然而到了19世紀後，音樂逐漸成為富裕市民的固定興趣，非「音樂家之子」的青年也開始以音樂家為志向。其背後的推手便是「音樂學院」。巴黎音樂學院於法國爆發大革命之際建校，開始培育音樂家，各國也陸續跟進。不再侷限於親子之間或是在教會等依徒弟制度來教學，而是透過近代的教育機關來教授音樂。更進一步催生出公開招募的作曲競賽，逐漸挖掘出才能被埋沒的人才。

法國作曲家。埃克托·白遼士。父親是診所醫生。為了繼承家業而進入醫科大學就讀，但在巴黎沉迷於音樂，雖然遭到父親強烈的反對，仍進入巴黎音樂學院學習，並在作曲競賽中獲勝，就此聞名於世。

～ 巴黎音樂學院 ～

　　白遼士就讀過的巴黎音樂學院（現今的國立巴黎高等音樂暨舞蹈學院）是一所歷史自1795年延續至今的音樂學院。除了白遼士外，卡米爾·聖桑、比才、德布西、拉威爾與薩提也是在此學習。堪稱世界最高水準的鋼琴家等演奏家培育機關。

「名曲」與「名演奏家」的誕生

　　1829年，20歲的孟德爾頌指揮了一百多年前首次演出後即遭人遺忘的巴哈大作《馬太受難曲》，上演復活演奏。此舉讓世人開始重新評價被遺忘的巴哈。

　　孟德爾頌既是作曲家，亦為指揮家，成為萊比錫樂團的音樂總監後，便把過去的名曲列入節目表中，對盡是新曲的演奏會做了一番改革。這些改革的後盾，便是富裕的市民與知識分子。「名曲」的概念就此誕生。

　　除此之外，還有小提琴家帕格尼尼與鋼琴家李斯特等技巧絕倫的名演奏家也開始大放異彩（他們一樣會作曲）。

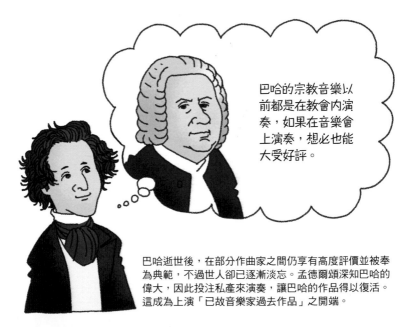

巴哈的宗教音樂以前都是在教會內演奏，如果在音樂會上演奏，想必也能大受好評。

巴哈逝世後，在部分作曲家之間仍享有高度評價並被奉為典範，不過世人卻已逐漸淡忘。孟德爾頌深知巴哈的偉大，因此投注私產來演奏，讓巴哈的作品得以復活。這成為上演「已故音樂家過去作品」之開端。

巴黎成為「藝術之都」

　　法國在大革命之後仍持續了一段混亂時期，進入19世紀後，拿破崙掌控大權，時局看似暫時穩定了下來。然而，拿破崙垮台後再度迎來王政復古。

　　1830年法國發生了市民發起的七月革命，復古王政倒台，改為君主立憲制。此時白遼士正在巴黎譜寫新的音樂，他的《幻想交響曲》成了音樂史上的革命性作品。同一時期，蕭邦從祖國波蘭啟程踏上旅途，最後在巴黎落腳，並成為當代寵兒。

　　自1830年開啟的七月王政時期與浪漫派前期疊合。巴黎成為音樂最大消費地，義大利與德國的作曲家、演奏家也都以巴黎為目標。大歌劇在當時的巴黎蔚為流行。其音樂採用了大規模的管弦樂團來展現戲劇性，用來描述以真實事件或人物為題材的歷史劇，由合唱團演出的大群眾也一定會登台，劇中還有芭蕾舞的場景，舞台裝置與服裝都豪華無比。因為是配合巴黎新興資產階級的暴發戶喜好，所以充滿表演的趣味性，不過同時也因娛樂色彩過於強烈而缺乏藝術性。大戲劇掀起一時的風潮後便逐漸退燒，但其大規模的管弦樂團已對下一代的音樂造成了影響。

　　巴黎再次因為1848年的二月革命而遭受革命的衝擊。孟德爾頌(1809～1847)、蕭邦(1810～1849)與舒曼(1810～1856)差不多是在這個時期相繼逝世。他們生於同一世代，也都是好朋友。

(1797～1828)

舒伯特

奧地利

Franz Peter Schubert

Profile

有段時期還被稱為「歌曲之王」，交響樂、鋼琴奏鳴曲與室內樂曲中也有不少名曲。在短短31年的生涯中，創作的曲子就超過1000首。死後才被發現的《未完成交響曲》成為其代表作，悲劇色彩濃烈。

❧ 舒伯特的人生五角分析圖 ❧

在世時名聲不太響亮。青少年時期與父親不合，年紀輕輕即隕歿，悲劇色彩濃厚。確立了歌曲這個類型，對後世影響甚鉅，但這也不過是結果論。作品量較多。

財富・名聲
對後世的影響
破天荒
作品量
艱苦・悲劇

歌曲集《天鵝之歌》

在此介紹「歌曲之王」舒伯特的代表作，亦為其最後的歌曲集。舒伯特去世後，出版此歌曲集時根據「天鵝臨死之前會以淒美動人之聲鳴啼」的傳說而取了這個標題。是以海涅等三位詩人的詩加上樂曲所譜成的作品，一共14首，但彼此互不相關。

選這張知名唱片來聆賞！

演奏：鈴木准（演唱）、巨瀨勵起（鋼琴）
(COCQ-85417)

由作詞家松本隆翻譯成日文。也有意見主張歌曲應當聽原文的，但可以此作為入門賞析。

舒伯特的名曲

《未完成交響曲》

死後才被發現的樂曲。只到第二樂章，第三樂章只有開頭的數小節，因此被視為「未完成」。由於是無與倫比的優美曲子，故以暱稱《未完成交響曲》來演奏，成為名曲中的名曲。

第8號交響曲《偉大》

為舒伯特最後一首交響曲，在當時堪稱大作，費時一小時以上。舒伯特辭世後，在英國出版之際被標記為「The Great」，所以後來成為固定叫法。

第14號弦樂四重奏曲《死亡與少女》

第二樂章引用了舒伯特自創的歌曲《死亡與少女》，因此取了這個暱稱。此曲並非標題音樂。

鋼琴五重奏曲《鱒魚》

共有五個樂章，第四樂章也是舒伯特自創歌曲《鱒魚》的變奏曲，因此取了這個暱稱。並非描寫「鱒魚」的樂曲。

第19號至第21號鋼琴奏鳴曲

舒伯特最後三首奏鳴曲。因為是於同時期譜寫而成，所以正確的順序不明。又稱為「三部作」。因是舒伯特的顛峰之作而馳名。

《流浪者幻想曲》

有四個樂章的鋼琴獨奏幻想曲。第二樂章取自歌曲《流浪者》，因此取了這個暱稱。

舒伯特的生涯

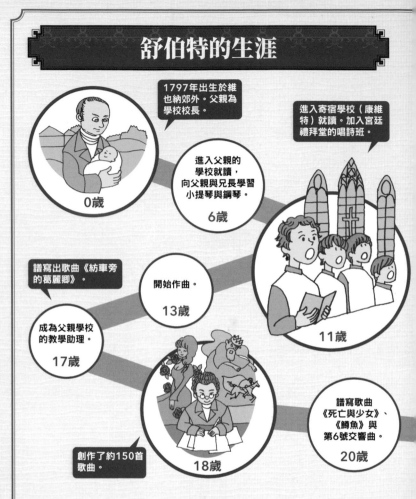

1797年出生於維也納郊外。父親為學校校長。

進入父親的學校就讀，向父親與兄長學習小提琴與鋼琴。
6歲

0歲

進入寄宿學校（康維特）就讀。加入宮廷禮拜堂的唱詩班。

開始作曲。
13歲

11歲

譜寫出歌曲《紡車旁的葛麗卿》。

成為父親學校的教學助理。
17歲

創作了約150首歌曲。
18歲

譜寫歌曲《死亡與少女》、《鱒魚》與第6號交響曲。
20歲

　　1797年出生於奧地利的維也納郊外，為學校校長之子。父兄皆為業餘的音樂家。自幼少時期便向父兄學習小提琴與鋼琴，才能顯露後才開始接受專業的音樂教育。11歲時進入寄宿制的神學校，成為學生管弦樂團的一員。還成為維也納宮廷少年唱詩班的成員。在這個時期向薩里耶利學習如何創作義大利式歌曲。

　　在母親死後進入父親經營的學校，以實習教師的身分一邊工

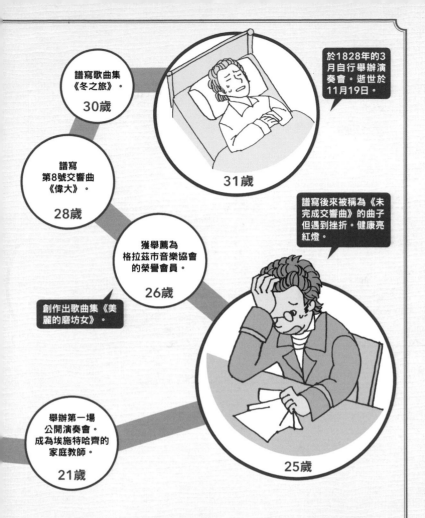

作一邊持續作曲。後來得到神學校時期的友人提供經濟援助，便辭去學校的工作，開始專心投入作曲。幾位友人還替他舉辦聆賞舒伯特樂曲的沙龍演奏會，在其歌曲的出版上也盡心盡力。舒伯特也開始著手創作鋼琴奏鳴曲、室內樂曲與歌劇。然而，就在正要開始大展身手之際，便因病去世，享年31歲。終生未娶。

蕭邦

(1810～1849)

波蘭　法國

Frédéric François Chopin

Profile

正如「鋼琴詩人」之稱所示，其創作的曲子大多為鋼琴曲，相當與眾不同。
雖為波蘭人，卻活躍於法國的巴黎，是頗受歡迎的鋼琴家與作曲家。與慣穿
男裝的女性作家桑的戀愛故事也人盡皆知。

❧ 蕭邦的人生五角分析圖 ❧

著名的奢糜浪費，但這
也是因為收入頗豐的緣故。
深入探究便會發現每首曲子
都無前例，破天荒度十足。
因過於特異而後繼無人，所
以影響度不高，不過也意味
著誰都無法模仿。

英雄波蘭舞曲

於1842年作曲。並非描寫英雄的曲子，而是因為充滿英雄氣概才取了這個暱稱。蕭邦予人的印象都較為纖細，但也有如此雄偉的曲子。polonez是波蘭的舞曲之意，不過此曲並非舞曲。

選這張知名唱片來聆賞！

演奏：阿圖爾‧魯賓斯坦（鋼琴）
(SICC-30063)

鋼琴家魯賓斯坦和蕭邦一樣，都是波蘭人，此唱片為其最出色的專輯。

蕭邦的名曲

第 2 號鋼琴奏鳴曲

第二樂章的〈送葬進行曲〉最為著名。是一首充滿戲劇性的曲子。

第 1 號鋼琴協奏曲

也是蕭邦為數不多的管弦樂曲。

12 首練習曲（étude）

作品10中有以暱稱〈離別曲〉、〈革命〉為人所知的曲子。雖說是「練習曲」，卻非供初學者所用，而是演奏會專用的曲子。

24 首前奏曲集（prelude）

第15號以暱稱〈雨滴〉為人所知。與歌劇等的前奏曲大異其趣。

船歌（Barcarole）

為鋼琴獨奏曲而非歌曲。並無與船相關的故事。

幻想波蘭舞曲

雖稱為「幻想」，卻不是指魔法或妖精，而是「自由的曲子」之意。

第 4 號敘事曲

四首敘事曲中的最後一首曲子，以對鋼琴家而言難度極高而聞名。為蕭邦巔峰時期的作品。

華麗大圓舞曲

蕭邦譜寫了好幾首圓舞曲，此曲是最早出版且最著名的作品。並非跳舞專用的曲子，而是觀賞用曲。

蕭邦的生涯

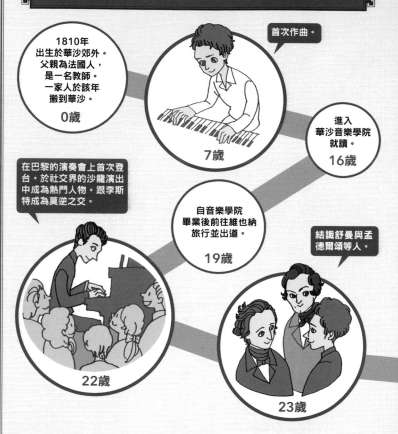

1810年
出生於華沙郊外。
父親為法國人,
是一名教師。
一家人於該年
搬到華沙。
0歲

首次作曲。

7歲

進入
華沙音樂學院
就讀。
16歲

在巴黎的演奏會上首次登台。於社交界的沙龍演出中成為熱門人物。跟李斯特成為莫逆之交。

自音樂學院
畢業後前往維也納
旅行並出道。
19歲

結識舒曼與孟德爾頌等人。

22歲

23歲

　　1810年出生於波蘭的華沙郊外,不久後便移居華沙。父親為法國人,是一名教師,母親則是波蘭人。雙親的興趣都是彈奏樂器,是個熱愛音樂的家庭。從6歲開始接受專業的音樂教育,7歲便出版了第一部作曲作品,8歲以鋼琴家身分出席公開演奏會,被譽為天才。16歲進入華沙音樂學院就讀,學習音樂理論與作曲。在鋼琴方面則優秀到根本沒必要學習。

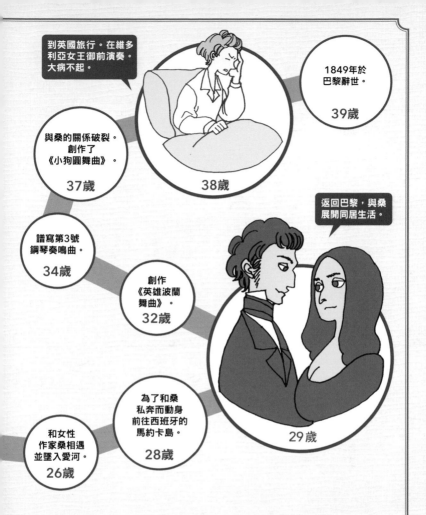

到英國旅行。在維多利亞女王御前演奏。大病不起。

1849年於巴黎辭世。

39歲

與桑的關係破裂。創作了《小狗圓舞曲》。

37歲

38歲

返回巴黎，與桑展開同居生活。

譜寫第3號鋼琴奏鳴曲。

34歲

創作《英雄波蘭舞曲》。

32歲

為了和桑私奔而動身前往西班牙的馬約卡島。

28歲

29歲

和女性作家桑相遇並墜入愛河。

26歲

　　1830年踏上旅途前往維也納，殊不知從此與故鄉永別，因不得志而於翌年轉赴巴黎。在巴黎貴族與富豪們的沙龍演奏中闖出名氣，和同世代的李斯特成為亦敵亦友的關係。由於本身是鋼琴家，因此作品大半是鋼琴曲。與慣穿男裝的女性作家喬治·桑相戀並同居了七年左右，但未正式結婚。與桑分手後的1849年離世，享年39歲。

(1811～1886)

李斯特

Franz Liszt

匈牙利　德國

Profile

雖為匈牙利人，卻活躍於法國與德國等地。年輕時以美男子鋼琴家之姿享有空前的人氣。與伯爵夫人大談婚外情並私奔等，人生充滿戲劇性。確立「交響詩」這個類型。以譜寫鋼琴曲為主，作品量龐大。

～◇ 李斯特的人生五角分析圖 ◇～

在世時名聲如日中天。創造出交響詩之類型，這點破天荒度極高。整個生涯沒什麼悲劇性要素，不過年輕時期吃了不少苦。若含括編曲作品在內，則作品量相當可觀。在鋼琴演奏上對後世影響甚鉅。

《超技練習曲》

一開始是寫於1826年15歲那年，並於1852年譜寫出第三稿。標題雖為練習曲，但外行人根本無法彈奏，一般認為當初就算是專家應該都無人能夠駕馭。共由12首曲子所構成，尤以第4首的〈馬澤帕〉與第5首〈鬼火〉較為知名。

李斯特的名曲

《前奏曲》

並非一般所說的前奏曲，而是以《前奏曲》作為標題的交響詩。將詩句「人生即通往死亡的前奏曲」譜寫成音樂。

第 1 號～第 5 號梅菲斯特圓舞曲

是從浮士德傳說中得到靈感所寫成的鋼琴曲。以第1號最為著名。

B 小調鋼琴奏鳴曲

單一樂章的鋼琴奏鳴曲，是規模相當龐大的曲子。

《巡禮之年》

因村上村樹的小說而廣為人知的鋼琴曲。將其年輕時期旅行時對瑞士與義大利的印象譜成了曲子。〈第一年 瑞士〉為第9曲，〈第二年 義大利〉為第10曲，〈第三年〉則是第7曲。

《愛之夢》

原為歌曲，改編成鋼琴獨奏曲。由三首曲子所構成，第3號遠近馳名。

安慰曲（consolation）

編至第6號，尤以第3號最為著名。

匈牙利狂詩曲

一共19首曲子的鋼琴曲集，以第2號最著名。還改編成管弦樂曲。

西班牙狂詩曲

眾所周知的高難度鋼琴曲。是以其旅行西班牙時的印象為基礎。

李斯特的生涯

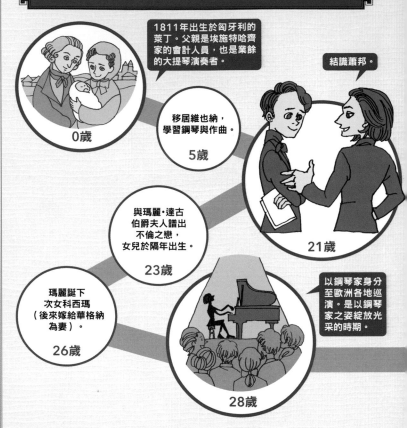

1811年出生於匈牙利的萊丁。父親是埃施特哈齊家的會計人員，也是業餘的大提琴演奏者。

0歲

移居維也納，學習鋼琴與作曲。

5歲

結識蕭邦。

21歲

與瑪麗‧達古伯爵夫人譜出不倫之戀，女兒於隔年出生。

23歲

瑪麗誕下次女科西瑪（後來嫁給華格納為妻）。

26歲

以鋼琴家身分至歐洲各地巡演。是以鋼琴家之姿綻放光采的時期。

28歲

　　1811年出生於匈牙利，為埃施特哈齊家的僕人之子。父親為業餘的大提琴演奏者，發覺兒子天賦異稟後便加以鍛鍊。9歲舉辦公開演奏會，以鋼琴家之姿登台亮相，在維也納的演出也非常成功。儘管曾想進入巴黎音樂學院，卻礙於外國人身分而無法入學。在巴黎的沙龍裡演奏，以天才少年之姿聲名大噪。16歲時父親去世，便在巴黎當鋼琴家庭教師維持生計。

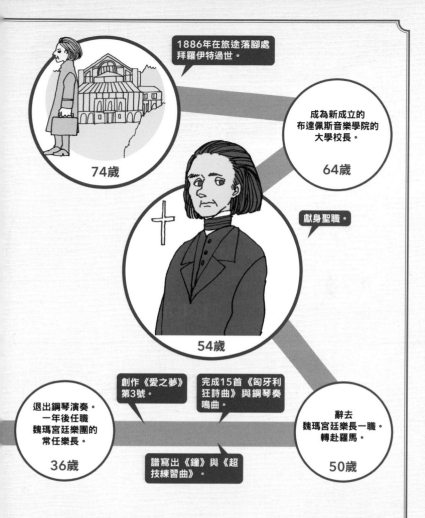

1886年在旅途落腳處拜羅伊特過世。

74歲

成為新成立的布達佩斯音樂學院的大學校長。

64歲

獻身聖職。

54歲

退出鋼琴演奏。一年後任職魏瑪宮廷樂團的常任樂長。

36歲

創作《愛之夢》第3號。

完成15首《匈牙利狂詩曲》與鋼琴奏鳴曲。

譜寫出《鐘》與《超技練習曲》。

辭去魏瑪宮廷樂長一職。轉赴羅馬。

50歲

　　與貴族之女的戀情告吹後，過著足不出戶的生活，花了好幾年時間才重新振作，以鋼琴家之姿大紅大紫。在這個時期創造出現代獨奏會的形式。1848年自鋼琴家身分淡出，成為魏瑪的宮廷樂長，專心於作曲。其後移居羅馬並成為神職人員，74歲時與世長辭。有過多段婚外情，雖未正式結婚，卻生有三名子女，女兒成為華格納的妻子。終其一生創作了約1400首曲子。

浪漫派後期的社會與音樂

帝國與民族主義的時代

　　自從1848年歐洲各國都發生武裝起義後,19世紀後半成了各國紛紛發起體制變革的時代。以1848年為分水嶺,稱為浪漫派後期。

　　法國繼1830年的七月革命之後,1848年再度揭竿而起,第二共和於焉而生。然而1852年因拿破崙三世發動武裝政變而改為第二帝國,又於1871年歷經巴黎公社的統治後,1875年才成立第三共和。

　　義大利從1859年到1860年歷經統一戰爭後,誕生了義大利王國。德國則以普魯士為中心,於1871年統一成為德意志帝國。

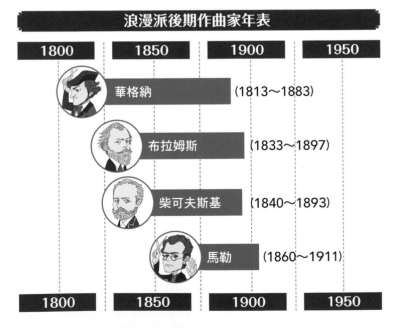

浪漫派後期作曲家年表

1800	1850	1900	1950

華格納　(1813～1883)

布拉姆斯　(1833～1897)

柴可夫斯基　(1840～1893)

馬勒　(1860～1911)

1800	1850	1900	1950

英國正值維多利亞女王的時代，以大英帝國之姿成為世界經濟霸主。俄羅斯帝國則於1861年解放農奴，1881年發生沙皇亞歷山大二世的暗殺事件，動盪的時代仍未停歇。俄羅斯日益衰弱，波希米亞與波蘭的獨立運動則愈演愈烈。美國在1860年的總統大選中由主張解放奴隸的林肯勝出，結果主張維持奴隸制度的南部11州於1861年退出合眾國，與北部23州之間爆發了南北戰爭，1865年才劃下句點。

　　世界各地的這些動向也影響了音樂，有國民樂派之稱的音樂就此登場。此外，美國成為新興的音樂市場，吸引大批音樂家橫渡大西洋。

　　日本的明治維新也是在這個時期，輸入西洋音樂後，就此開啟了「日本的古典音樂史」。

說到作曲家，泰半都是義大利、德國與法國人，但到了19世紀後半，俄羅斯、東歐與北歐也有古典音樂家誕生，不斷創作出其民族獨有之音樂。

全新類型：交響詩

　　貝多芬的《田園交響曲》正式開啟了標題音樂，其管弦樂曲在白遼士的《幻想交響曲》中有了進一步的進化。曾出席這首《幻想交響曲》初演的李斯特則進一步推動標題音樂，確立了「交響詩」這個類型。李斯特最早冠上「交響詩」之名的是於各國革命四起的1848年所譜寫的《前奏曲》。此曲是將意指「人生全是死亡的前奏曲罷了」的詩化為音樂之作（關於標題音樂請參照p46）。

　　「交響詩」(Symphonic Poem)沒有歌詞，僅由管弦樂團演奏而成。在古典音樂的名曲中有不少交響詩。這是因為有標題而且能感受到故事性，因此較為平易近人。

　　浪漫主義盛行於文學、美術與音樂交融的時代，故交響詩與歌劇一拍即合。還有民族主義也是特色之一。華格納(1813～1883)譜寫的都是以德國神話或傳說為題材的歌劇，成為浪漫主義之代表。

　　另一方面，布拉姆斯(1833～1897)雖然生活在浪漫主義時期，卻未曾寫過歌劇或交響詩。布拉姆斯一直對巴哈與貝多芬敬愛有加，有許多曲子都固守著古典派時期所確立的形式，被視為保守派。

　　布拉姆斯年紀輕輕便聞名於世，而布魯克納(1824～1896)則是大器晚成。後者在音樂上受到華格納的影響，可對歌劇與交響詩卻興致缺缺。留下9首超過1小時的長篇交響曲。緊接其後的馬勒(1860～1911)也盡是譜寫長篇的交響曲。

俄羅斯五人組與柴可夫斯基

　　到了19世紀後半，音樂史上出現了義大利、法國、德國與英國以外的作曲家。當然音樂從很久以前便存在於世界各地，但是俄羅斯、東歐與北歐是從這個時期才開始根據在義大利確立的作曲技法與音樂理論來創作音樂。

　　一般認為格林卡(1804～1857)是俄羅斯最早的作曲家，其下一代則是有「俄羅斯五人組」之稱的巴拉基列夫、庫宜、包羅定、林姆斯基－高沙可夫與穆索斯基。巴拉基列夫以外的四人皆未接受正規的音樂教育，而是出於興趣才開始接觸音樂。

　　再下一代則有柴可夫斯基(1840～1893)，在德國與法國都備受認可。

俄羅斯五人組

為有「俄羅斯音樂之父」之稱的格林卡(1804～1857)的弟子，巴拉基列夫為其領導。基於應該創造俄羅斯獨有音樂的想法，奉反西洋、反學院與反專業主義為共同理念。緊隨其後登場的便是柴可夫斯基。

巴拉基列夫
(1837～1910)
代表作為鋼琴曲《依斯拉美》。

庫宜
(1835～1918)
默默無聞，演奏機會少。

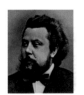

穆索斯基
(1839～1881)
代表曲為《荒山之夜》、歌劇《鮑里斯·戈東諾夫》與《展覽會之畫》等。是五人中最知名的。

包羅定
(1833～1887)
代表曲為交響詩《在中亞細亞草原上》與《夜曲》。

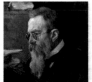

林姆斯基－高沙可夫
(1844～1908)
代表曲為交響組曲《天方夜譚》。

捷克與北歐的音樂家

　　捷克的波西米亞國民樂派最廣為人知的共有兩人：史麥塔納 (1824～1884)與德弗札克 (1841～1904)。其創作的曲子皆充滿波西米亞民族色彩，其中史麥塔納的交響詩《我的祖國》是猶如捷克國歌般的音樂。德弗札克則遠赴美國教授音樂。挪威的葛利格(1843～1907)與芬蘭的西貝流士(1865～1957)也譜寫出充滿民族色彩的曲子。直到20世紀才大鳴大放的還有匈牙利的巴爾托克(1881～1945)。

　　國民樂派音樂的特色在於旋律通常以自己國家的民謠等作為基礎、充滿國家色彩，而且是創作以該民族的歷史、傳說或神話為題材的歌劇與交響詩，另有鼓舞民族主義的作用。

貝多伊齊・史麥塔納
(1824 ～ 1884)

被譽為捷克音樂之祖的作曲家。在《我的祖國》第2曲目〈莫爾道〉中描寫了波希米亞的莫爾道河，大家應該都聽過。還譜寫了許多歌劇與弦樂四重奏曲。

安東寧・德弗札克
(1841 ～ 1904)

與史麥塔納並列為捷克兩大代表性作曲家。受到布拉姆斯賞識，以《斯拉夫舞曲》打開知名度。第9號交響曲《來自新世界》最為著名，另有弦樂小夜曲與大提琴協奏曲等眾多名曲。

華格納與威爾第的歌劇改革

　　義大利與德國為古典音樂之中心，兩地一直以來都處於小國各自為政的狀態，到了19世紀後半才誕生了統一國家。

　　華格納在1848年德國的三月革命中是德勒斯登起義的領導者之一。威爾第則有段時期曾是統一後的義大利王國的國會議員。此兩人的共通之處在於皆出生於1813年，且盡是譜寫歌劇，另一個共通點則是皆為參與政治的音樂家，還都很擅長經營音樂事業。

　　歌劇作曲家有很長一段時期專屬於歌劇院。編寫歌劇是日常工作，必須持續不斷地產出。每部作品很少會上演第二次，即便再次演出報酬也很低，有時甚至還不支薪。威爾第讓作曲家的著作權明確化，並讓樂譜出版社擔任代理人，藉此確保版權收入。

　　另一方面，華格納因起義以失敗告終而淪為通緝犯。加上債臺高築導致進退不得，此時伸出援手的，是巴伐利亞王國的年輕國王路德維希二世，在其庇護之下，華格納於拜羅伊特建造了劇院，並舉辦只上演自己作品的音樂節。

　　就某個層面來說，此兩人也算是企業家。音樂家原本是身分低微的僕役，歷經藝術家這個自由業階段後，在威爾第與華格納的時代搖身一變，成為企業家。

(1813～1883)

華格納
Richard Wagner

德國

Profile

以10首長篇歌劇聞名，別名為「歌劇王」。流亡異國、負債與理不清的異性關係，波瀾曲折的人生也無人不曉，為音樂史上毀譽褒貶最懸殊的作曲家。融合文學與音樂並改革了歌劇，是預測到20世紀音樂走向的天才。

～◇ 華格納的人生五角分析圖 ◇～

負債且緋聞不斷，因此名聲度不高，破天荒度則是空前絕後。雖然多災多難，不過卻是帶給周遭人不幸的類型，故本身的悲劇度低。作品量不多，但名曲度高。改變了歌劇形式，所以影響度也高。

財富・名聲

破天荒

對後世的影響

艱苦・悲劇

作品量

《崔斯坦和伊索德》

於1865年初次演出。為華格納的最佳傑作。由四部歌劇組成的超大作《尼伯龍根的指環》遲遲未完成，因此在那期間譜寫出此作品。是一部外遇的故事。全曲費時4小時左右，但較常演奏的只有前奏曲與最後場景的音樂。

選這張知名唱片來聆賞！

演奏：海伯特·馮·卡拉揚（指揮）、潔西·諾曼（演唱）、維也納愛樂樂團
(UCCG-90699)

收錄了《崔斯坦和伊索德》的前奏曲與〈愛之死〉，為現場演唱的錄音唱片。

華格納的名曲

在華格納為了演奏自己的作品而開辦的拜羅伊特音樂節上，有十部歌劇搬上舞台。除了上述的《崔斯坦和伊索德》外，另外九部作品如下。每一部都是3至5小時的大作，不過在音樂會上大多只會演奏序曲與前奏曲。每首曲子都是由管弦樂團負責演奏沉穩的音樂，因此希望選擇一流歌劇院的演奏來聆賞。

《漂泊的荷蘭人》

以漂流於世間與煉獄之間的幽靈船傳說為基礎的作品。只有2小時多，在華格納的作品中是較短篇的。

《唐懷瑟》

中世吟遊詩人的故事。

《羅恩格林》

有白馬騎士現身，是充滿奇幻色彩的故事。深受路德維希二世喜愛。

《紐倫堡的名歌手》

儘管歸類為喜劇，卻充滿哲學性。

《尼伯龍根的指環》

由下述四部作品所組成的超大作。是奠基於北歐神話、關於眾神世界的故事。分別為《萊茵的黃金》、《女武神》、《齊格弗里德》與《眾神的黃昏》。

《帕西法爾》

並非歌劇，自行冠上「舞台神聖祝祭劇」之名，是一部充滿強烈宗教色彩的作品。

華格納的生涯

1813年出生於萊比錫。父親為警察署的書記，但在他出生後不久便過去世，母親與演員再婚。兄姊為歌手、演員。

0歲

進入萊比錫大學就讀，開始學習作曲。

18歲

與女星米娜結婚。

23歲

在俄羅斯帝國里加（現在的拉脫維亞）的劇院裡當指揮家。

在德勒斯登首次上演《漂泊的荷蘭人》。

在德勒斯登初次上演歌劇《黎恩濟》，相當成功。

29歲

成為德勒斯登宮廷歌劇院的指揮家。

30歲

24歲

　　1813年拿破崙戰爭期間出生於萊比錫，為警察署書記之子。父親在他出生後不久便離世，母親與一名演員再婚，該名演員是父親的友人。兄姊也多為演員、歌手，但沒有作曲家。以自學學習音樂，對戲劇也有興趣。20歲便成為劇院的合唱指揮家，最初以指揮家身分活躍於歌劇院，也開始自己編寫歌劇。華格納的歌劇連劇本都是自己編寫，這點與其他作曲家有著決定性的差異。

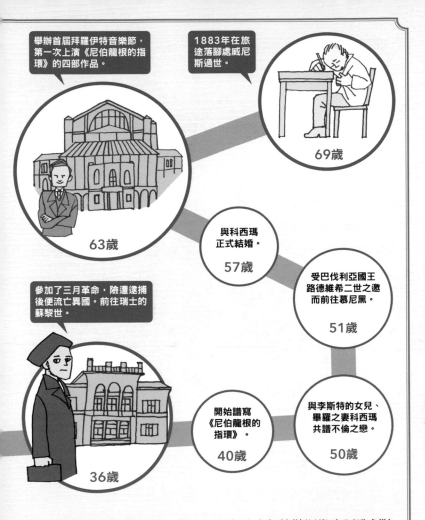

舉辦首屆拜羅伊特音樂節，第一次上演《尼伯龍根的指環》的四部作品。

1883年在旅途落腳處威尼斯過世。

69歲

與科西瑪正式結婚。
57歲

受巴伐利亞國王路德維希二世之邀而前往慕尼黑。
51歲

63歲

參加了三月革命，險遭逮捕後便流亡異國。前往瑞士的蘇黎世。

開始譜寫《尼伯龍根的指環》。
40歲

與李斯特的女兒、畢羅之妻科西瑪共譜不倫之戀。
50歲

36歲

　　29歲時歌劇終於演出成功，30歲時成為德勒斯登宮廷歌劇院的指揮家。然而因參與謀畫1848年的三月革命而差點遭逮捕，於是展開逃亡。不但債務累累，還與李斯特的女兒科西瑪陷入雙重不倫之戀等，過著波瀾萬丈的人生。獲得巴伐利亞王國路德維希二世的援助，在拜羅伊特建造自己的劇院並舉辦音樂節，一直延續至今。亦為著名的反猶太主義者，遭納粹德國利用。

(1833～1897)

德國

布拉姆斯

Johannes Brahms

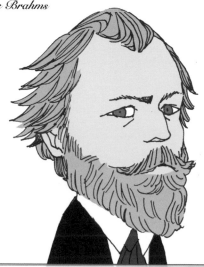

Profile

與巴哈、貝多芬齊名,為「德國音樂三大B(名字首字母)」之一。生活於浪漫派後期,卻以古典派的形式作曲。創作過大部分類型的曲子,歌劇除外。受到舒曼賞識,在其逝世後代為照顧其妻克拉拉,終身未婚。

◦⊱ 布拉姆斯的人生五角分析圖 ⊰◦

在世時便享有名聲。無破天荒,雖有革新性卻很平淡。與克拉拉(舒曼之妻)的關係帶有悲戀、悲劇的色彩,但因沒有確鑿的證據,所以無法確定。若撤除歌曲不計,作品量並不多。曾改變過什麼的印象很薄弱。

財富・名聲
破天荒
艱苦・悲劇
作品量
對後世的影響

第1號交響曲

於1876年初次演出。因為希望作品能與尊敬的貝多芬的交響曲匹敵，所以從開始譜寫到完成為止耗費了21年。沒有標題，是以古典體裁譜寫而成的交響曲，儘管背離當時的音樂潮流，卻成為了古典名曲。

選這張知名唱片來聆賞！

演奏：帕沃・耶爾維（指揮）、德意志室內愛樂樂團
(SONY 19075869552)

知名的唱片多如牛毛，因此介紹這張由最新德國管弦樂團所演奏的唱片。

布拉姆斯的名曲

第 2 號交響曲

沒有標題，第一樂章如貝多芬的《田園交響曲》般別具田園風格，因此又被稱為《布拉姆斯的田園交響曲》。

第 3 號交響曲

弗朗索瓦絲・薩岡的《你喜歡勃拉姆斯嗎》(Aimez-vous Brahms)改編而成的電影《何日君再來》(Goodbye Again)中，採用了第三樂章。是無比憂鬱的曲子。

第 4 號交響曲

與第1號交響曲齊名，都很常演奏。4首交響曲中，布拉姆斯本身最喜歡這首。

小提琴協奏曲

與貝多芬、孟德爾頌的作品並列為三大小提琴協奏曲。具有大作之風，是相當雄渾的曲子。

單簧管五重奏曲

以弦樂四重奏外加單簧管的編制，由四個樂章所組成，是將近40分鐘的大作。

7 首幻想曲

《幻想曲》這個標題似乎不帶含意，是由7首曲子組成的鋼琴曲集。為晚年的作品，雖然充滿晦暗與寂寥感，卻是其顛峰之作。

德意志安魂曲

以德文寫成的安魂彌撒曲。雖為基督教的宗教音樂，卻不是為了在教會演奏而作，而是作為音樂會之用。

布拉姆斯的生涯

1833年出生於漢堡。父親為鎮上的樂師。
0歲

開始向父親學習音樂。翌年學習鋼琴。
6歲

舒曼引發自殺未遂事件，為了幫助其妻克拉拉而趕赴杜塞道夫。
21歲

出版《C大調奏鳴曲》。結識舒曼夫妻。
20歲

在維也納舉辦演奏會，正式出道。

舒曼過世。
23歲

29歲

　　1833年出生於漢堡，父親為鎮上劇院樂團的低音提琴演奏者。6歲便開始向父親學習小提琴與大提琴，7歲跟隨鋼琴教師學習，10歲即以鋼琴家之姿出道，倍受矚目。在漢堡拜首屈一指的音樂家為師，還開始學習作曲，曾為了貼補家計而在酒吧演奏。1853年20歲那年與舒曼相遇，才華獲其認可而得到出版的後援，以作曲家之姿聞名於世。

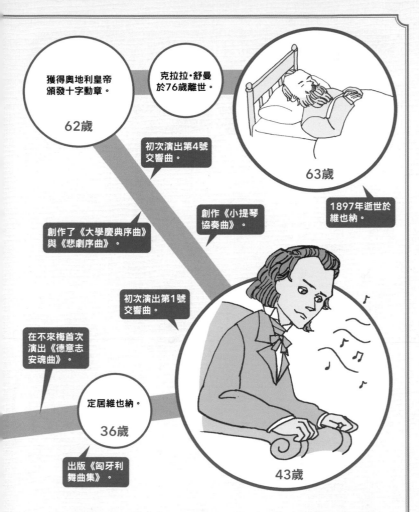

獲得奧地利皇帝
頒發十字勳章。

62歲

克拉拉‧舒曼
於76歲離世。

初次演出第4號
交響曲。

63歲

1897年逝世於
維也納。

創作《小提琴
協奏曲》。

創作了《大學慶典序曲》
與《悲劇序曲》。

初次演出第1號
交響曲。

在不來梅首次
演出《德意志
安魂曲》。

定居維也納。

36歲

出版《匈牙利
舞曲集》。

43歲

　　自從舒曼引發自殺未遂事件而住院後，布拉姆斯為了幫助其
妻克拉拉而在杜塞道夫生活。直到舒曼去世後仍繼續援助克拉
拉。29歲那年在維也納舉辦演奏會時出道，36歲開始定居維也
納，39歲時成為維也納樂友協會藝術總監。不曾受雇於宮廷樂團
或歌劇院，以自由音樂家之姿維生，克拉拉於1896年離世後，布
拉姆斯也於翌年隨其腳步而去。終身未婚。

(1840～1893)

柴可夫斯基

Pyotr Ilyich Tchaikovsky

俄羅斯

Profile

俄羅斯最具代表性的作曲家。除了《天鵝湖》等芭蕾舞劇外，在歌劇、交響曲、協奏曲、室內樂曲等多種類型中都有不少名作。初次演出第6號交響曲《悲愴》後不久便溘然長逝，雖然悲劇形象強烈，不過一生功成名就。

❧ 柴可夫斯基的人生五角分析圖 ❧

為熱門作曲家，因此享負盛名。《悲愴交響曲》靜靜收尾的方式以及第1號鋼琴協奏曲的規模都相當破天荒。因為女性關係而吃盡苦頭，加上無預期的猝死，悲劇度偏高。作品量與影響度都不高。

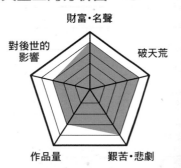

第1號鋼琴協奏曲

於1875年初次演出。在鋼琴協奏曲這個類型中是最著名的曲子之一。壯闊又華麗地展開，規模龐大的音樂緊接其後，令人感受到俄羅斯的大地。沒有標題，也沒有故事性與具體情景，卻有高貴之感的名曲。

選這張知名唱片來聆賞！

演奏：斯維亞托斯拉夫·里赫特（鋼琴）、海伯特·馮·卡拉揚（指揮）、維也納交響樂團

(UCCG-90470)

此組合以俄羅斯的知名鋼琴家搭配音樂界的帝王。沒有哪張知名唱片能出其右。

柴可夫斯基的名曲

第 6 號交響曲《悲愴》

完成後才加上「悲愴」這個標題。正如其名，是一首充滿哀愁感的曲子。柴可夫斯基於初演九天後即因霍亂驟逝，也提高了此曲的悲劇性。

三大芭蕾舞劇

世人譽為「柴可夫斯基三大芭蕾舞劇」，同時也是世界三大芭蕾舞劇，分別是《天鵝湖》、《胡桃鉗》及《睡美人》三部作品。以芭蕾舞劇的形式頻繁上演，另有改編成音樂會專用的組曲，演奏頻率高，也有不少CD。不喜歡看芭蕾舞劇的人希望可以單純聆賞其音樂。

歌劇《葉甫蓋尼·奧涅金》

原作者為普希金。雖然是戀愛劇卻別具深度。有華麗的舞會場景，也有格鬥場景，很多地方都值得一看。

鋼琴三重奏曲《一個偉大藝術家的回憶》

鋼琴、小提琴與大提琴的三重奏曲。將近50分鐘，鋼琴的部分是出名的高難度曲子。希望能聆賞三大演奏家齊聚合奏。

小提琴協奏曲

此曲初次演出時曾委託當時的知名小提琴家，卻以「無能力演奏」為由遭回絕，是難度極高的曲子，如今為協奏曲的經典曲目。

柴可夫斯基的生涯

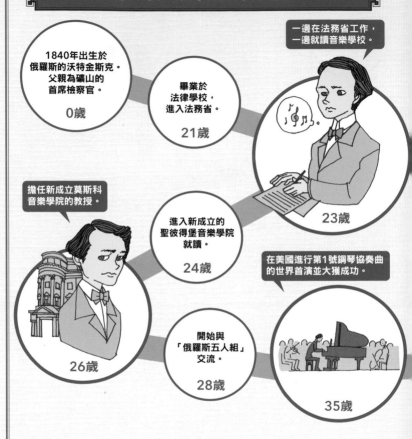

一邊在法務省工作，一邊就讀音樂學校。

1840年出生於俄羅斯的沃特金斯克。父親為礦山的首席檢察官。
0歲

畢業於法律學校，進入法務省。
21歲

23歲

擔任新成立莫斯科音樂學院的教授。

進入新成立的聖彼得堡音樂學院就讀。
24歲

在美國進行第1號鋼琴協奏曲的世界首演並大獲成功。

26歲

開始與「俄羅斯五人組」交流。
28歲

35歲

　　1840年出生於俄羅斯的沃特金斯克，父親為礦山的首席檢察官。在與音樂幾乎無緣的家庭中長大，應雙親的期望畢業於法律學校，進入法務省。然而從在學期間依舊持續學習音樂，最後還是放棄踏上律師一途。24歲時成為聖彼得堡音樂學院第一屆學生，畢業後擔任莫斯科音樂學院的教授。也開始與穆索斯基等「俄羅斯五人組」交流。

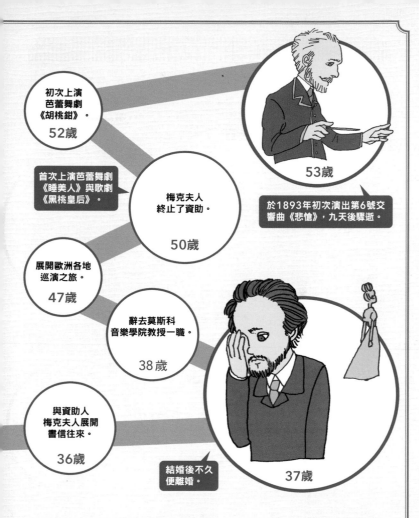

初次上演
芭蕾舞劇
《胡桃鉗》。
52歲

首次上演芭蕾舞劇
《睡美人》與歌劇
《黑桃皇后》。

梅克夫人
終止了資助。

50歲

53歲

於1893年初次演出第6號交
響曲《悲愴》，九天後驟逝。

展開歐洲各地
巡演之旅。
47歲

辭去莫斯科
音樂學院教授一職。

38歲

與資助人
梅克夫人展開
書信往來。

36歲

結婚後不久
便離婚。

37歲

　　1866年26歲時創作出第一首交響曲與歌劇。35歲那年成功
演出第1號鋼琴協奏曲。與富豪梅克夫人展開書信往來後獲得了
資助。在其援助下接二連三創作出歌劇、芭蕾舞劇與交響曲等，
辭去莫斯科音樂學院教授後便專心投入作曲。不僅限於歐洲，還
前往美國展開巡演之旅。和音樂學院的學生閃婚後不久婚姻便宣
告破裂。於《悲愴交響曲》初演後不久便溘然長逝。

馬勒

(1860～1911)

奧地利

Gustav Mahler

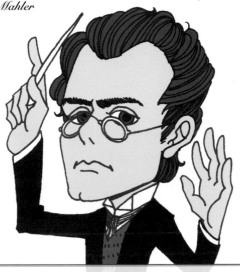

Profile

在世時以當代首屈一指的歌劇指揮家之姿大展身手，現今則以已完成的九部長篇交響曲為人所知。為浪漫派後期的最後一位巨匠，也是與畫家克林姆共同為維也納世紀末藝術增色的音樂家。妻子阿爾瑪是一位奔放的「新女性」。

❧ 馬勒的人生五角分析圖 ❧

馬勒以指揮家之姿享負盛名，但作曲家身分則是逝世後才逐漸為人所知。交響曲長度可謂破天荒。一生事件層出不窮，具悲劇色彩。作品量不多，演奏率卻相當高。以死後才掀起熱潮這個層面來看，還算有影響力。

第5號交響曲

於1902年完成。馬勒於結婚後的人生巔峰時期譜寫而成的曲子。第四樂章被用於電影《魂斷威尼斯》中，就此掀起馬勒熱潮，其後也時常被用於日本的電視連續劇中。沒有標題，是一共五個樂章的長篇曲子。

選這張知名唱片來聆賞！

演奏：李奧納德‧伯恩斯坦（指揮）、維也納愛樂樂團
(UCCG-90780)

由精熟馬勒的伯恩斯坦，來指揮馬勒本身也曾指揮過的維也納愛樂樂團。

馬勒的名曲

馬勒有9首已完成的交響曲。除了上述第5號以外，全部列舉如下。

第1號交響曲

又以暱稱「巨人」廣為人知。為馬勒第一首交響曲。

第2號交響曲

一共有五個樂章，還加了聲樂，是規模龐大的大作。

第3號交響曲

一共有六個樂章，是大約100分鐘的長篇交響曲。還附加獨唱與合唱。

第4號交響曲

第四樂章加了女高音獨唱，唱出天國的歡樂。

第6號交響曲

命名為「悲劇」，意指「帶有悲劇色彩的交響曲」。

第7號交響曲

一共有五個樂章的長篇曲子，很少演奏。

第8號交響曲

由管弦樂團與合唱共一千人左右所演奏的超大作。

第9號交響曲

以靜靜消散的方式收尾。為達到交響曲類型之巔峰的作品之一。

馬勒的生涯

1860年
出生於波希米亞的
喀里斯特。父親是
商人。出生後不久便
移居伊赫拉瓦。
0歲

以鋼琴家之姿在伊
赫拉瓦市立劇院首
次亮相。

10歲

進入維也納
音樂學院就讀。
主修鋼琴與作曲。
15歲

在療養地巴特哈爾
的劇院裡首次登台
當指揮家。

完成歌曲集《流浪
青年之歌》。

20歲

成為布拉格皇家
德國領邦劇院的
副樂長。
25歲

擔任布達佩斯
匈牙利皇家歌劇院的
總監。
28歲

　　1860年出生於波希米亞的喀里斯特，為猶太商人之子，出生後不久便移居伊赫拉瓦。10歲即以鋼琴家之姿首次亮相，15歲進入維也納音樂學院就讀，學習鋼琴與作曲。雖然志在成為作曲家，但為了當下生活而開始在劇院工作當指揮，之後成為其天職，以指揮家身分在卡塞爾、布拉格、萊比錫、布達佩斯、漢堡的歌劇院工作，並於暑假期間持續作曲。

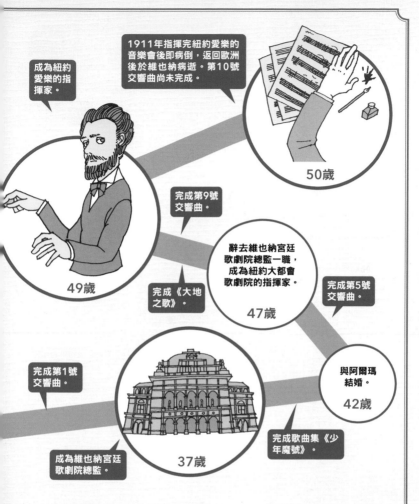

成為紐約愛樂的指揮家。

1911年指揮完紐約愛樂的音樂會後即病倒，返回歐洲後於維也納病逝。第10號交響曲尚未完成。

50歲

完成第9號交響曲。

辭去維也納宮廷歌劇院總監一職，成為紐約大都會歌劇院的指揮家。

47歲

完成第5號交響曲。

49歲

完成《大地之歌》。

完成第1號交響曲。

與阿爾瑪結婚。

42歲

37歲

完成歌曲集《少年魔號》。

成為維也納宮廷歌劇院總監。

　　1897年37歲時就任堪稱歐洲音樂界頂點的維也納宮廷歌劇院總監。42歲時與阿爾瑪結婚，育有兩女。1907年向維也納宮廷歌劇院請辭，遠渡紐約，以音樂會管弦樂團指揮家之姿活動。曾為女兒之死與妻子出軌等事飽受折磨，克服這些痛苦後，正要重新振作時卻又染上傳染病，50歲時驟逝。已完成第9號交響曲，但第10號尚未完成。

近現代（20世紀）的社會與音樂

新媒體的登場與世界大戰

　　古典音樂業界中所稱的「現代音樂」，是指譜寫於第二次世界大戰後的1950至1970年代左右、在當時「充滿前衛性」的音樂。那個時代的音樂——比如蘇聯蕭士塔高維奇所譜寫的交響曲等——儘管都屬於「現代的音樂」，當時卻不以「現代音樂」稱之。

　　到了20世紀後，爵士與搖滾等新式音樂誕生，這些亦可稱為「現代的音樂」。音樂愈來愈多樣化，無法像「古典派」、「浪漫派」這樣一言以蔽之。故而另有「20世紀音樂」這個用詞。

　　第一次世界大戰與俄國革命，是20世紀前半的重大事件。身

近現代作曲家年表

1850	1900	1950	2000

德布西　（1862～1918）

拉威爾　（1875～1937）

史特拉汶斯基　（1882～1971）

蕭士塔高維奇　（1906～1975）

1850	1900	1950	2000

為敗戰國的德意志帝國、奧匈帝國與鄂圖曼帝國的帝政瓦解，改行共和政治。俄羅斯的帝政則因革命而垮台，社會主義國家於焉誕生。

美國取代了昔日的帝國，躍昇為大國。無數音樂家從歐洲遠渡美國。

變化不僅限於政治體制。廣播與錄音這類新媒體也讓聆賞音樂的方式發生劇變。不必前往音樂廳或歌劇院，在家中也能聆聽古典音樂，可謂不折不扣的「革命」。

音樂也成了套裝商品，讓更多人能夠輕鬆地聆賞。

19世紀末至20世紀期間誕生了全新的音樂，譜寫方式有別於一直以來的音階系統與作曲技法。

自法國發起的新式音樂

　　法國德布西(1862～1918)於1894年所作的《牧神午後前奏曲》可說是揭開了20世紀音樂的序幕。隨後登場的是拉威爾(1875～1937)，此兩人又稱為法國印象派音樂。然而他們並未組成派系或有什麼作為，和繪畫的印象派也毫無關聯。是因其音樂有種捉摸不定的游離感且予人類似色彩的感受，故被稱為「印象派」。

　　1913年來自俄羅斯的史特拉汶斯基(1882～1971)，於此兩人活躍一時的法國發表了芭蕾舞劇《春之祭》。此劇可說是比俄國革命早一步發起的「音樂革命」。曲子中運用了不規則的旋律與不和諧音等，打破了以往的音樂基礎，當時成為引發正反兩極評價的爭議之作。

　　20世紀初的美術興起了野獸主義（fauvism，野獸派）、立體主義、表現主義與至上主義等各式各樣的藝術運動，音樂方面也創造出反映該時代之精神並破壞既有形式與體裁的作品。那種追求「新式音樂」的精神，與第二次世界大戰後的現代音樂不無關係。

　　最巨大的音樂改革莫過於無調音樂，即荀白克(1874～1951)於1920年代確立的十二音技法。

　　古典音樂於20世紀持續往高尚化推進，秉持著「為藝術而創的藝術」來創作音樂，然而隨著其過於激進前衛的傾向，導致能夠理解的人愈來愈少。

　　另一方面，唱片與廣播這類新媒體讓音樂不斷商業化，古典音樂也得以大眾化。最後連勞工階層都能在家聆賞昔日只有貴族能聽的音樂。

社會主義與音樂

　　歷經1917年的俄國革命後，社會主義國家蘇維埃聯邦因應而生。蘇聯為了向世界宣揚「社會主義才能孕育出優秀的藝術」，故十分熱衷於音樂教育。培育出以蕭士塔高維奇為首的多位大作曲家，還有穆拉文斯基 、歐伊斯特拉赫、里赫特與吉列爾斯等多位世界級的知名演奏家。

　　另一方面，像拉赫曼尼諾夫這類在革命後流亡他國的音樂家也不在少數。成為世界級鋼琴家的霍羅威茨也是來自蘇聯的流亡者。即便到了戰後，仍不乏來自蘇聯與東歐的流亡音樂家。儘管生活安定，還是有許多藝術家不願生活在缺乏自由的國家。

蘇聯孕育出的作曲家・演奏家

作曲家

・蕭士塔高維奇
・哈察都量
・舒尼特克
（在二次大戰中察覺到危險
而流亡異國）

演奏家

・穆拉文斯基
（指揮家）
・歐伊斯特拉赫
（小提琴家）
・里赫特
（鋼琴家）

流亡異國

作曲家

・拉赫曼尼諾夫
・史特拉汶斯基
・普羅高菲夫
（後來回國）

演奏家

・霍羅威茨
（鋼琴家）
・阿胥肯納吉
（鋼琴家）
・羅斯卓波維奇
（大提琴演奏家）

納粹黨與音樂

　　眾所周知，希特勒相當喜歡華格納。此外，華格納曾寫過「反猶太主義」的論文，不幸遭納粹黨濫用。

　　1933年希特勒成為總理而納粹黨取得政權後，在德國的猶太人音樂家受到迫害並遭驅逐。禁止演奏孟德爾頌與馬勒的作品。無數猶太裔音樂家逃亡並遠渡美國，活躍於電影音樂等。

　　另一方面，納粹黨保護拜羅伊特音樂節與柏林愛樂樂團等知名管弦樂團，為了宣揚德意志民族是世界第一而利用了古典音樂。

　　福特萬格勒、貝姆與卡拉揚等人留在納粹政權底下的德國，雖於戰後遭到質疑，但很快又回歸舞台。

　　政治與藝術之間的關係並不單純。

阿道夫‧希特勒
(1889～1945)

從青年時期開始著迷於華格納的歌劇。掌控政權後，從財政面援助華格納家族所營運的拜羅伊特音樂節。華格納的音樂與納粹的精神合而為一，因此幾乎不會在以色列演奏。

國家與企業

18世紀以前的音樂家都是受雇於教會、宮廷樂團與歌劇院，到了19世紀後，富裕的市民階層成為音樂家的經濟支柱，而20世紀的音樂家則有國家與企業作為後盾。

在社會主義國家中，著名音樂家被授予特權，雖然在自由上有所限制，但作曲與演奏時可以不必顧慮是否暢銷。因此即便到了20世紀，蘇聯仍大量產出交響曲這類嚴肅莊重的音樂。

1989年歷經東歐革命與後來的蘇聯解體後，歐洲的社會主義國家不復存在。一直以來受到國家保護的歌劇院與管弦樂團則改為民營。

歐洲的管弦樂團與歌劇院大多隸屬於國立或州立，若溯其前身，很多是宮廷樂團或宮廷歌劇院。因此，也有不少古典音樂的音樂家長期接收來自國家或自治體等公家資金的補助。到了20世紀，廣播交響樂團因應而生。歐美的廣播局甚至擁有專屬的樂團，令其演奏古典音樂來播放。

當人們生活變得富足，與音樂相關的事業也會顯得活絡。經紀公司與唱片公司成為諸多音樂家的經濟支柱，透過唱片、巡迴音樂會與廣播這些事業，讓古典音樂廣為普及。

如此一來，以往在總人口中僅極少數人可以聽的古典音樂就此超越了國境與貧富差距，變成任何人都可以聆聽。然而像莫札特或貝多芬這樣的大作曲家卻不曾再現。

德布西

Claude Debussy

(1862～1918)

法國

Profile

法國印象派之代表。以鋼琴曲居多，亦有歌劇《佩利亞斯與梅麗桑德》、交響詩《大海》等，作曲類型廣泛。是一位熱衷文學的音樂家，頗受文學家的好評。女性關係複雜，一生波瀾跌宕。

❧ 德布西的人生五角分析圖 ❧

名利雙收卻揮霍不斷。有「印象派」之稱，音樂的類型前所未有，這點可謂破天荒。是把周遭人逼上悲劇的類型，悲劇色彩濃厚。作品量不多，但演奏率高。

財富‧名聲

對後世的影響

破天荒

作品量

艱苦‧悲劇

《牧神午後前奏曲》

於1894年完成。德布西一直對詩人馬拉美敬愛有加，故將對其詩作《牧神的午後》的印象化作音樂。之所以被稱為印象派，是因為此曲所採用的音樂既難以捉摸又有朦朧之美，聆賞時浮現的是畫面而非故事。

選這張知名唱片來聆賞！

演奏：丹尼爾‧巴倫波因（指揮）、巴黎管弦樂團
(UCCG-6188)

希望透過巴黎的管弦樂團來聆賞法國音樂。並且收錄了《管弦樂專用的影像》。

德布西的名曲

交響詩《大海》

為含括三個樂章的交響詩，分別題為〈海上的黎明到中午〉、〈波浪的嬉戲〉與〈風與海的對話〉。非寫實的音樂，也有人解讀為絕對音樂。

《夜曲》

由〈雲〉、〈節日〉與〈人魚〉3首曲子所構成的組曲式管弦樂曲。

《貝加馬斯克組曲》

由〈前奏曲〉、〈小步舞曲〉、〈月光〉與〈巴瑟比舞曲〉4首曲子所組成的鋼琴組曲。第3首〈月光〉也有不少獨奏的機會，為德布西的代表作。

《版畫》

由〈塔(Pagodes)〉、〈格拉那達的黃昏〉與〈雨中庭園〉3首曲子所組成的鋼琴曲集。

《快樂島》

從洛可可美術畫家華鐸的《航向希提拉島》中獲得靈感而創作的鋼琴曲。

《映像》

一共四集，第一、二、四集為鋼琴曲，第三集則是管弦樂曲。

《兒童天地》

由6首曲子所組成的鋼琴組曲。是在獨生女出生那年創作的曲子。

歌劇《佩利亞斯與梅麗桑德》

唯一完成的一部歌劇。將撰寫《青鳥》的梅特林克之戲曲改編成歌劇，投注十年歲月作曲而成的大作。很少上演。

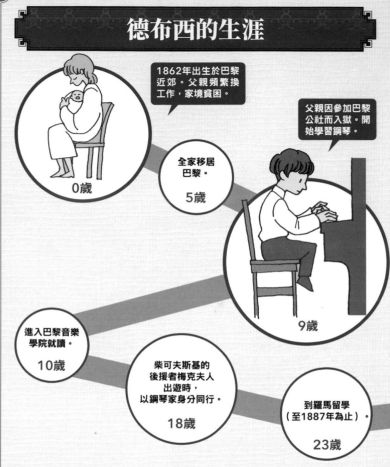

德布西的生涯

1862年出生於巴黎近郊。父親頻繁換工作,家境貧困。

0歲

全家移居巴黎。

5歲

父親因參加巴黎公社而入獄。開始學習鋼琴。

9歲

進入巴黎音樂學院就讀。

10歲

柴可夫斯基的後援者梅克夫人出遊時,以鋼琴家身分同行。

18歲

到羅馬留學(至1887年為止)。

23歲

　　1862年出生於法國巴黎近郊。父親經常換工作,在窮苦的家庭中長大,9歲時開始學習鋼琴,才華備受賞識而進入巴黎音樂學院就讀。22歲時獲得作曲競賽的羅馬大獎,翌年便前往羅馬留學。對詩十分憧憬,也曾與象徵主義的多位文學家有所交流。作品予人的印象近似印象派畫作,因此有「法國印象派」之稱,但並不表示他熟識印象派的畫家。

　　作品以鋼琴曲居多,不過交響詩《大海》與歌劇《佩利亞斯

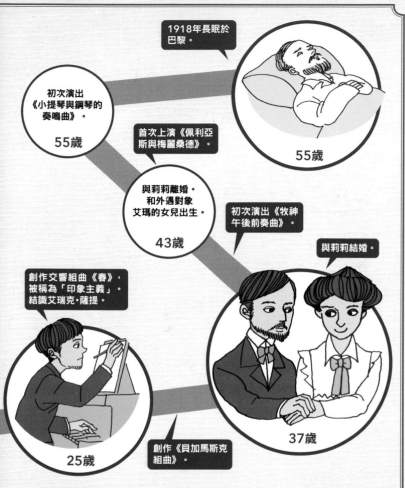

1918年長眠於巴黎。

初次演出《小提琴與鋼琴的奏鳴曲》。

55歲

首次上演《佩利亞斯與梅麗桑德》。

55歲

與莉莉離婚。和外遇對象艾瑪的女兒出生。

43歲

初次演出《牧神午後前奏曲》。

與莉莉結婚。

創作交響組曲《春》，被稱為「印象主義」。結識艾瑞克‧薩提。

創作《貝加馬斯克組曲》。

37歲

25歲

與梅麗桑德》也名聞遐邇。

　　女性關係複雜，兩度與年長且富裕的有夫之婦外遇，有兩段正式的婚姻，拋棄同居將近十年的女性後結了第一次婚，卻和外遇對象生子而離婚。之前同居的女性及第一任妻子兩人都曾引發自殺未遂事件。對女兒十分溺愛，可在他撒手人寰後，年僅14歲的女兒也於隔年去世。

拉威爾

Maurice Ravel

法國

Profile

法國印象派，《波麗露》可謂其象徵之作，為管弦樂編曲的天才，別名為「音樂魔術師」。也有很多鋼琴曲。不被年長音樂家理解，在作曲競賽中一再落選，是超前時代的天才。

～✧ 拉威爾的人生五角分析圖 ✧～

在法國可謂享負盛名。因《波麗露》一曲而在破天荒度上加分不少，因為無人能模仿，所以影響度低。羅馬大獎落選、出車禍等，苦難與悲劇度偏高。作品量不算多，但演奏率高。

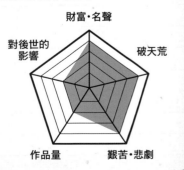

財富‧名聲

破天荒

艱苦‧悲劇

作品量

對後世的影響

《波麗露》

於1928年作曲。原本是為芭
蕾舞劇而作的音樂。沒有任何故事
性與情景。該樂曲僅以各式各樣的
樂器連續不斷地反覆演奏同一節奏
的兩種旋律,卻能百聽不厭。凝縮
了拉威爾所擁有的魔術性質。

選這張知名唱片來聆賞!

**演奏:海伯特‧馮‧卡拉揚(指揮)、
柏林愛樂樂團**
(UCCG-90683)

希望透過技能出眾
的管弦樂團來聆賞
這類曲子,因此選
擇卡拉揚與柏林愛
樂的組合。

拉威爾的名曲

《悼念公主的帕凡舞曲》

拉威爾的代表作,原曲為鋼琴曲,另改編成管弦樂曲。是首如夢似幻的優
美曲子。

《水之嬉戲》

以音樂來詮釋「水」的鋼琴曲。

《小奏鳴曲》

三樂章形式的鋼琴奏鳴曲。是刻意回歸古典體裁的作品。

《夜之加斯巴》

以法國詩人貝爾特朗的遺作詩集為基礎所創的鋼琴曲,由〈水妖〉、〈絞刑
台〉與〈史卡波〉3首曲子所構成。

《高貴而感傷的圓舞曲》

由8首曲子所構成的鋼琴曲。也有管弦樂曲版本。

《鋼琴協奏曲》

晚年的作品,於1931年完成。話雖如此,卻毫無晦暗之感,既明朗又華
麗,還帶點抒情性。

《西班牙狂詩曲》

由〈夜的前奏曲〉、〈馬拉蓋亞舞曲〉、〈哈巴奈拉舞曲〉與〈節日〉4首曲
子所構成的管弦樂曲。是受到西班牙音樂影響的作品。

《達夫尼與克羅伊》

雖為芭蕾舞劇,卻以管弦樂曲的組曲重新構成。是如夢似幻的優美曲子。

拉威爾的生涯

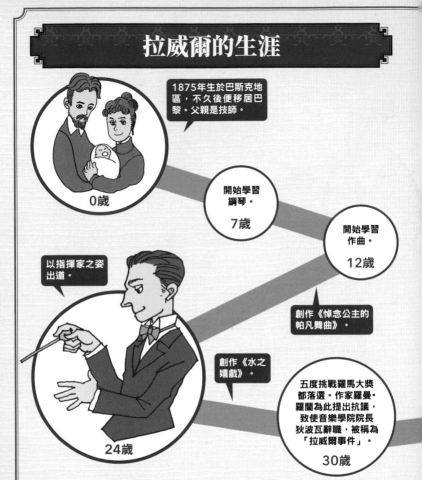

1875年生於巴斯克地區，不久後便移居巴黎。父親是技師。

0歲

開始學習鋼琴。

7歲

開始學習作曲。

12歲

以指揮家之姿出道。

創作《悼念公主的帕凡舞曲》。

創作《水之嬉戲》。

24歲

五度挑戰羅馬大獎都落選。作家羅曼·羅蘭為此提出抗議，致使音樂學院院長狄波瓦辭職，被稱為「拉威爾事件」。

30歲

　　1875年生於橫跨法國與西班牙兩國的巴斯克地區，不久後便定居於巴黎。父親是技師。7歲學鋼琴，12歲開始學作曲，14歲進入巴黎音樂學院就讀。以指揮家之姿出道後，應徵作曲競賽的羅馬大獎，卻因過於新穎而無法得到保守審查員的理解，連續五年都落選。第五次因為審查上的爭議引發軒然大波，造成音樂學院的院長去職。

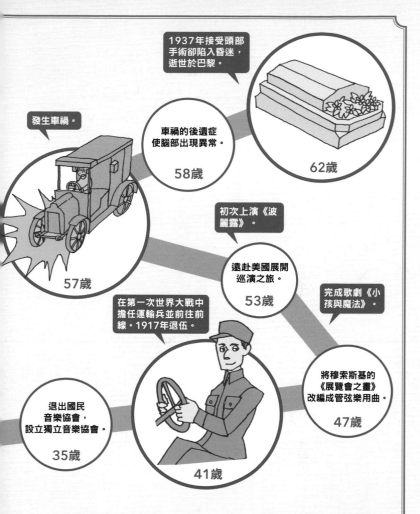

1937年接受頭部手術卻陷入昏迷，逝世於巴黎。

62歲

發生車禍。

車禍的後遺症使腦部出現異常。

58歲

57歲

初次上演《波麗露》。

遠赴美國展開巡演之旅。

53歲

完成歌劇《小孩與魔法》。

在第一次世界大戰中擔任運輸兵並前往前線。1917年退伍。

將穆索斯基的《展覽會之畫》改編成管弦樂用曲。

47歲

退出國民音樂協會，設立獨立音樂協會。

35歲

41歲

有許多鋼琴曲與管弦樂曲，另將穆索斯基的鋼琴曲《展覽會之畫》改編成管弦樂曲一事也廣為人知，因這份管弦樂編曲技巧而被譽為「音樂魔術師」。也是一名愛國人士，第一次世界大戰揭幕時，雖已年屆41歲，仍志願奔赴前線。到美國巡演之旅時邂逅了爵士樂。遭逢車禍後飽受後遺症之苦，儘管接受了頭部手術，卻陷入昏迷，62歲時去世。終生未婚。

史特拉汶斯基

Igor Fyodorovich Stravinsky

俄羅斯

Profile

《春之祭》為音樂帶來一場革命,走原始主義、新古典主義與序列主義
(十二音技法)路線,作風依時期而異。活在20世紀前半戰爭與革命的時
代,從俄羅斯輾轉到了法國,最後在美國落腳。

史特拉汶斯基的人生五角分析圖

《春之祭》可說是一場
音樂革命,因此破天荒度極
高。移居美國後經濟上也愈
漸富足,因為與俄羅斯之間
的關係而帶有悲劇性要素,
但並不太強烈。作品量稱不
上多,對後世的影響度也不
高。

財富‧名聲

破天荒

對後世的
影響

作品量

艱苦‧悲劇

《春之祭》

1913年以芭蕾舞劇的形式首次演出。複雜的旋律加上不和諧音，在當時是前所未聞的音樂，引發了正反兩極的評價，如今則成為20世紀最具代表性的曲子。在音樂會上演奏的機會多過於以芭蕾舞劇的形式演出。

選這張知名唱片來聆賞！

演奏：提奧多・庫倫奇思（指揮）、音樂永恆合奏團
(SONY88875061412)

由新進指揮家與管弦樂團所演奏。有種好像第一次聽的驚喜，是充滿革新性的演奏。

史特拉汶斯基的名曲

芭蕾舞劇《火鳥》

於1910年初次上演。原作是俄羅斯的民間故事，編成芭蕾舞劇。另有史特拉汶斯基自己編曲的音樂會專用組曲。

芭蕾舞劇《彼得魯什卡》

於1911年初次演出。標題彼得魯什卡是描述稻草人被注入了生命，如木偶奇遇記般的故事。此劇另有音樂會專用的組曲。

芭蕾舞劇《繆思的領袖阿波羅》

於1928年初次上演。只有阿波羅與三名繆思出場，為30分鐘左右的芭蕾舞劇。

舞台作品《士兵的故事》

於1918年發表。在第一次世界大戰與俄國革命的混亂中創作出的作品。是由朗讀、戲劇與芭蕾舞融合而成的舞台劇。

《詩篇交響曲》

所謂的「詩篇」，是指收錄於《舊約聖經》中150篇讚美神的詩，用來作為歌詞編成的交響曲。

三樂章的交響曲

這部交響曲只到第三樂章，故得此名。於1945年初次演出，譜寫於第二次世界大戰期間。

交響詩《夜鶯之歌》

是史特拉汶斯基以歌劇《夜鶯》的音樂自行改編而成的交響詩。原作為安徒生的《夜鶯》。

史特拉汶斯基的生涯

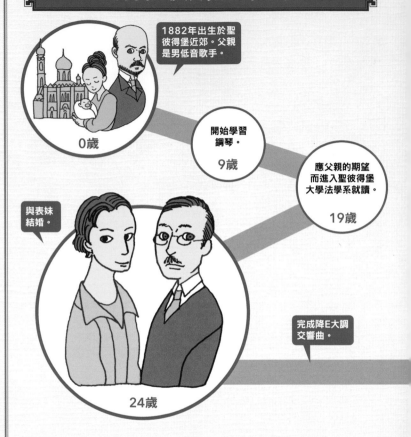

1882年出生於聖彼得堡近郊。父親是男低音歌手。

0歲

開始學習鋼琴。

9歲

應父親的期望而進入聖彼得堡大學法學系就讀。

19歲

與表妹結婚。

24歲

完成降E大調交響曲。

　　1882年出生於俄羅斯聖彼得堡近郊。父親是知名的男低音歌手。9歲開始學習鋼琴，但父親希望他成為律師而非音樂家，因而進入聖彼得堡大學法學系就讀。在學期間也學習了音樂理論。拜林姆斯基－高沙可夫為師，透過私人授課來學習作曲，1909年27歲時完成第一首交響曲。結識芭蕾舞團的達基列夫，承接了芭蕾舞劇的作曲委託，於1910年譜寫出《火鳥》並大獲成功。

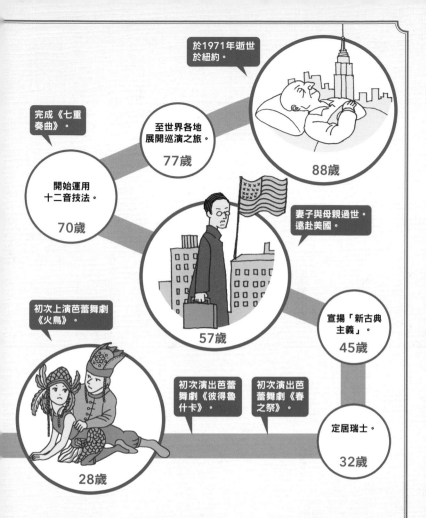

於1971年逝世於紐約。

完成《七重奏曲》。

至世界各地展開巡演之旅。
77歲

開始運用十二音技法。
70歲

88歲

妻子與母親過世。遠赴美國。

初次上演芭蕾舞劇《火鳥》。

57歲

宣揚「新古典主義」。
45歲

初次演出芭蕾舞劇《彼得魯什卡》。

初次演出芭蕾舞劇《春之祭》。

定居瑞士。
32歲

28歲

　　由於1913年的芭蕾舞劇《春之祭》實在過於新穎，因此成為毀譽參半、評價兩極的爭議之作。生活於瑞士的期間，因1917年俄羅斯發生革命而無法返國，輾轉移居瑞士與法國之後，1940年開始在美國生活，並於1945年取得市民權。戰後至日本等世界各地展開巡演之旅，1962年正值80歲，在革命後首次返回蘇聯演奏。結了兩次婚。88歲時辭世。

蕭士塔高維奇

Dmitrii Dmitrievich Shostakovich

蘇聯

Profile

蘇聯時期俄羅斯最具代表性的作曲家。在獨特的社會體制中，與國家權力經常處於緊繃關係，死後人們一度對其作品的背後意涵進行解謎。儘管身處20世紀，譜寫的卻是古典派體裁的交響曲與弦樂四重奏曲。

❧ 蕭士塔高維奇的人生五角分析圖 ❧

儘管有段時期名聲盡失，不過在去世之後卻贏得了最高的讚譽。就獨特的音樂這層含意來說實屬破天荒，無人能模仿，故影響度低。活在蘇聯肅清的時代，因此艱苦程度相當高。

財富・名聲
破天荒
艱苦・悲劇
作品量
對後世的影響

第5號交響曲

於1937年作曲。歌劇飽受批評，在未受青睞的那段時期，為求起死回生而譜寫了此曲，並光榮地回歸舞台，是首淺顯易懂的名曲，為蕭士塔高維奇最著名的交響曲。如貝多芬的第5號交響曲般，以悲劇性的苦悶開頭，再以勝利作收。

選這張知名唱片來聆賞！

演奏：葉夫根尼・穆拉文斯基（指揮）、聖彼得堡愛樂交響樂團
(ALTHQ002)

首次演出此曲且演奏次數最多的指揮家，與管弦樂團來訪日本時的現場錄音皆收錄於此張唱片。

蕭士塔高維奇的名曲

第 4 號交響曲

於1936年作曲，但因太過前衛而導致初演遭中止，直到1960年代才終於首次上演。即便是現在聆聽還是很新穎。

第 7 號交響曲《列寧格勒》

於第二次世界大戰中譜寫而成，為規模龐大的敘事詩交響曲。

第 10 號交響曲

於1953年史達林死後不久發表。陰鬱到聽著聽著就會萌生死意。亦為其音樂之巔峰。

第 1 號小提琴協奏曲

猶如第10號交響曲的姊妹篇，此曲也無比晦暗。

鋼琴曲《24 首前奏曲與賦格》

全曲演奏下來超過3小時的大作。效仿巴哈的《平均律鍵盤曲集》，網羅了24個大小調。

第 8 號弦樂四重奏曲

15首弦樂四重奏曲中最著名的一首。也是為了「記念法西斯主義與戰爭犧牲者」而獻的曲子，十分黑暗。

歌劇《穆森斯克郡的馬克白夫人》

為20世紀歌劇的最高傑作，也是備受爭議的作品。描繪強暴、外遇、暴力與禁忌，遭到蘇聯共產黨大力抨擊，是一部內情錯綜複雜的作品。

蕭士塔高維奇的生涯

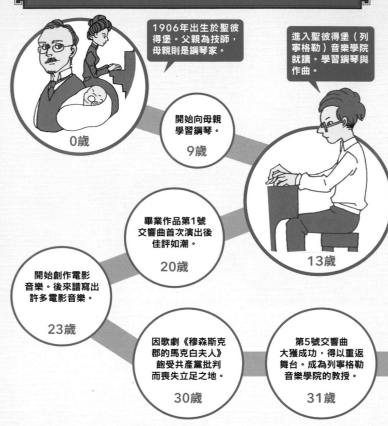

1906年出生於聖彼得堡。父親為技師，母親則是鋼琴家。

0歲

開始向母親學習鋼琴。

9歲

進入聖彼得堡（列寧格勒）音樂學院就讀。學習鋼琴與作曲。

13歲

畢業作品第1號交響曲首次演出後佳評如潮。

20歲

開始創作電影音樂。後來譜寫出許多電影音樂。

23歲

因歌劇《穆森斯克郡的馬克白夫人》飽受共產黨批判而喪失立足之地。

30歲

第5號交響曲大獲成功，得以重返舞台。成為列寧格勒音樂學院的教授。

31歲

　　1906年出生於俄羅斯的聖彼得堡。父親為技師，母親原為鋼琴家，9歲開始向母親學習鋼琴。13歲進入聖彼得堡音樂學院就讀，學習鋼琴與作曲。父親過世後，為了維持家計，一邊在音樂學院就讀，一邊在電影院打工彈奏鋼琴，20歲時譜寫的畢業之作第1號交響曲大受好評。另以鋼琴家身分於1927年參加了第一屆蕭邦國際鋼琴比賽。

　　1934年首次上演歌劇《穆森斯克郡的馬克白夫人》並大獲成

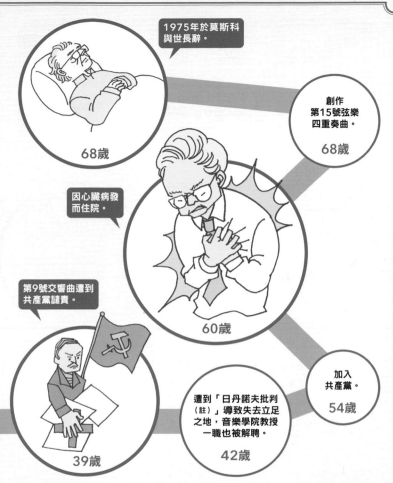

功，卻於兩年後遭到共產黨批判導致評價一落千丈。後來憑著第
5號交響曲的成功才重返舞台，於第二次世界大戰中所作的《列
寧格勒交響曲》聞名全世界。雖在一黨獨裁的國家中反覆失敗又
回歸，不過最後仍以蘇聯代表性作曲家之姿於68歲時與世長辭。
除了15首交響曲與弦樂四重奏曲外，也有創作電影音樂。有過三
段婚姻，長男成為指揮家。

（註）日丹諾夫為史達林時期負責推動並制定蘇聯文化政策之要角，自1948年開始整肅文化界，猛
烈批判音樂家的作風。

希望再深入認識幾位
浪漫派之後的25位作曲家

到了19世紀後，不僅限於義大利與德國，
東歐、北歐、俄羅斯，甚至是美國，
都有大音樂家誕生。
在此介紹25位作曲家的簡介與1首代表曲。

(1803〜1869)

① 埃克托·白遼士

Louis Hector Berlioz

法國

法國浪漫派之巨匠。為了學醫來到巴黎，卻在大城市因受到音樂的吸引而成為音樂家。對人氣女星一見鍾情，並將這份戀慕之情化為音樂，作出《幻想交響曲》。後來與該女星結婚，卻以離婚收場。無論音樂抑或人生都充滿了高低起伏、波瀾萬丈。

《幻想交響曲》

由〈夢與熱情〉、〈舞會〉、〈田野風光〉、〈斷頭台進行曲〉與〈巫女的晚宴之夢〉五個樂章所構成，是充滿戲劇性的交響曲。在標題音樂中算是較淺顯易懂的一曲。

❷ 費利克斯‧孟德爾頌

Jakob Ludwig Felix Mendelssohn Bartholdy

德國

　　銀行家之子，不僅是個美少年，還是音樂天才。從十幾歲開始便以作曲家與鋼琴家之姿活躍。另以指揮身分開始正式演奏「昔日名曲」，讓巴哈重獲世人評價。姊姊范妮也具備音樂才能，卻因當時對女性根深蒂固的偏見而無法一展長才。

《小提琴協奏曲》

以開頭帶點哀愁的憂鬱旋律聞名。亦為此類型的代表曲。

❸ 羅伯特‧舒曼

Robert Alexander Schumann

德國

　　德國浪漫派之代表。妻子是身兼鋼琴家與作曲家的克拉拉‧舒曼。為音樂史上首對樂壇夫妻檔。身兼指揮家、音樂評論雜誌的編輯與評論家。晚年因精神疾病而去世。

《狂歡節》

是由20首曲子所組成的鋼琴獨奏曲集，全曲約25分鐘。每首曲子皆取了〈皮耶羅〉、〈蝴蝶〉等標題，十分平易近人。

④ 貝多伊齊·史麥塔納

(1824～1884)

Bedřich Smetana

捷克

捷克的國民作曲家。另以指揮家之姿活躍一時。盼望捷克獨立，譜寫了許多帶有民族主義色彩的音樂。

《我的祖國》

由〈高堡(Vyšehrad)〉、〈莫爾道河〉、〈薩爾卡〉、〈來自波希米亞的森林與草原〉、〈塔波爾〉與〈布拉尼克山〉6首交響詩所構成的組曲。此曲以音樂來展現捷克的風景、歷史與傳說，尤以第2首〈莫爾道河〉最為著名。為「名曲專輯」中的經典。

⑤ 安東寧·德弗札克

(1841～1904)

Antonín Leopold Dvořák

捷克

捷克的國民樂派。生為旅館之子，不顧父親反對成為音樂家。過了30歲才以作曲家身分獲得認同，可謂大器晚成。因被招聘為美國音樂學院的院長而遠赴美國。

第9號交響曲《來自新世界》

滯留美國時創作出的名曲。雖然「新世界」指的是美國，卻非描述美國的曲子。第二樂章的〈念故鄉〉遠近馳名。

⑥ 尚·西貝流士

Jean Sibelius

芬蘭

芬蘭的國民樂派。為醫師之子,父親早逝。也有參與擺脫俄羅斯帝國統治的獨立運動,創作出許多充滿愛國色彩的交響詩。雖然很長壽,但從1925年以後便不再作曲。7首交響曲與小提琴協奏曲都是名曲,經常演奏。

《芬蘭頌》

此曲甚至被譽為芬蘭的「第二國歌」,是以雄偉規模展開的交響詩。讓人產生到芬蘭一遊之感。

(1843～1907)

⑦ 愛德華·葛利格

Edvard Hagerup Grieg

挪威

挪威的國民樂派。生於瑞典統治的時代,見證1905年的獨立後才去世。《皮爾金組曲》也很著名。

鋼琴協奏曲

開頭的定音鼓才剛響起,鋼琴便奏出崩落般的旋律來展開。是首充滿戲劇化的悲劇性樂曲。

⑧ 卡爾・尼爾森

Carl August Nielsen

丹麥

丹麥的國民作曲家。父親是業餘的音樂家。歷經軍樂隊與音樂學院後，成為歌劇院管弦樂團的小提琴家。創作的歌劇與交響曲，博得了相當高的人氣。

第4號交響曲《不滅》

正確來說是「不滅之物」的意思，不過因為日本的古典音樂愛好者偏好使用兩個漢字，所以通常都稱為「不滅」。拜標題所賜，此曲是尼爾森在日本最受歡迎的曲子，充滿了悲劇性與戲劇性。

⑨ 卡米爾・聖桑

Charles Camille Saint-Saëns

法國

2歲半會彈鋼琴、3歲便會作曲的神童。亦為鋼琴家、管風琴家與指揮家。40歲時與19歲的女性結婚，於孩子去世後分居，在世界各地旅行，一生波瀾曲折。從歌劇到交響曲、鋼琴曲，幾乎譜寫過所有類型的曲子。

《動物狂歡節》

由14首曲子所構成的室內樂曲集。為家庭音樂會的經典樂曲，描寫各式各樣的動物。尤以第13首〈天鵝〉最為著名。

⑩ 喬治・比才

Georges Bizet　　　　　　　　　　　　　　　　　法國

　　雙親皆為音樂家，9歲進入巴黎音樂學院就讀的天才少
年。36歲年紀輕輕便死於敗血症，死後才獲得名聲。《阿萊城
姑娘》也無人不曉。

《卡門》

最著名的歌劇之一。關於熱情如火的女主角兩段三角關係所帶來
的悲劇。劇中所唱的〈哈巴奈拉舞曲〉、〈鬥牛士之歌〉與〈花之
歌〉等也很有名。

⑪ 艾瑞克・薩提

Érik Alfred Leslie Satie　　　　　　　　　　　　法國

　　生為海運業者之子。雖然進入巴黎音樂學院，卻因感到無
趣而退學。擁有在酒場彈奏鋼琴這種不符合古典音樂作風的經
歷，是相當另類的作曲家。譜寫了許多諸如《最後之前的思
緒》、《官僚小奏鳴曲》等標題奇特的鋼琴曲。

《裸體歌舞》

由3首曲子構成的鋼琴獨奏曲。各賦予「緩慢而痛苦地」、「緩慢
而悲傷地」與「緩慢而嚴肅地」的指令。亦作為電影或電視連續
劇的音樂來運用。是首充滿神奇氛圍的曲子，帶有「這種類型也
算古典音樂嗎？」的驚奇感。

⑫ 朱塞佩·威爾第

Giuseppe Fortunino Francesco Verdi

義大利

生為旅館之子。很早結婚卻痛失妻子與孩子，悲劇收場。與華格納同年出生，也同樣改革了歌劇。除了歌劇外，《安魂彌撒曲》也很有名。亦為國會議員，過世時舉行了國葬。

《阿依達》

為了埃及蘇伊士運河開通紀念典禮而作，既是歷史劇亦是大戀愛劇。豪華壯闊的場景、戀愛場面與三角關係，是一部集結歌劇所有要素的名作。

⑬ 賈科莫·普契尼

Giacomo Antonio Domenico Michele Secondo Maria Puccini

義大利

祖先代代皆為教會音樂家，而他則成為歌劇的作曲家。只譜寫出《托斯卡》、《蝴蝶夫人》、《杜蘭朵公主》、《瑪儂·雷斯考特》、《西部女郎》與《強尼·史基基》等合計十部作品，但每一部都是名作。

《波希米亞人》

四名貧困男女的悲戀。亦為音樂劇《吉屋出租》的原作。舞台設於19世紀巴黎的拉丁區，以貧窮畫家、詩人、縫紉女工與歌手為主角的青春物語。

(1824～1896)

⑭ 安東・布魯克納

Joseph Anton Bruckner

奧地利

以譜寫長篇交響曲而聞名。生為管風琴演奏家之子，因為父親於年幼時期過世，所以吃盡苦頭。作品也不太受肯定，不過最後在音樂界的地位則相當穩固。沒談過戀愛，孑然一身，一生的經歷相當平淡。

第4號交響曲《浪漫》

約1小時左右，在布魯克納的交響曲中算是「短篇」的，因「浪漫」這個俗稱而頗受歡迎。可卻並非描寫戀愛故事的曲子。

(1864～1949)

⑮ 理查・史特勞斯

Richard Georg Strauss

德國

活到第二次世界大戰後，雖然是「20世紀的作曲家」，卻被稱為「最後的德國浪漫派」。生為歌劇院法國號演奏者之子。譜寫出許多歌劇與交響詩等在20世紀早已落伍的類型。

《查拉圖斯特拉如是說》

作為電影《2001太空漫遊》的片頭曲。將尼采的哲學書化為音樂，以此達到浪漫派標題音樂之巔峰。為宇宙級規模的音樂。

⑯ 莫傑斯特・穆索斯基

Modest Petrovich Mussorgsky

俄羅斯

生為俄羅斯地主之子，就讀士官學校後加入近衛團。成人後下定決心成為音樂家，組成「俄羅斯五人組」。老家因農奴解放而面臨分崩離析的磨難等，受歷史洪流所擺弄。

《展覽會之畫》

為鋼琴曲，後來拉威爾將其改編成管弦樂曲，該樂曲也很知名。是在觀覽熟人的展覽後，將對十張畫作的「印象」化為音樂。即便不知道是什麼樣的畫作，也能樂在其中。

⑰ 尼古拉・林姆斯基－高沙可夫

Nikolai Andreyevich Rimsky-Korsakov

俄羅斯

生為貴族並加入海軍，後來在音樂方面覺醒，為「俄羅斯五人組」之一。以指揮家、音樂學院教授之姿活躍一時。雖然是貴族，卻同情學生的革命運動，對帝政持批判態度。創作交響樂、管弦樂曲與歌劇等，類型也很多樣。

《天方夜譚》

將《一千零一夜》化為音樂的交響組曲，由4首曲子所構成。與其說是俄羅斯風，更偏向阿拉伯風，展開絢爛豪華又濃厚的音樂世界。

⑱ 謝爾蓋・拉赫曼尼諾夫

Sergei Vasil'evich Rachmaninov

俄羅斯

出生於俄羅斯貴族之家，因父親事業失敗而家道中落，後成為鋼琴家、作曲家與指揮家。俄國革命後，由於厭惡動盪故流亡至美國生活。亦為20世紀最佳鋼琴家，作品泰半為鋼琴曲，亦有交響曲。

第2號鋼琴協奏曲

於20世紀第一年的1901年完成並初次演出。以如喪鐘聲般的鋼琴聲開啟。雄偉而憂鬱，甚至因旋律過於優美而被批評為「庸俗」，近年已重獲評價。

⑲ 謝爾蓋・普羅高菲夫

Sergei Sergeevich Prokofiev

俄羅斯

生為貴族農場管理人之子。譜寫的曲子類型有交響曲、協奏曲、鋼琴奏鳴曲與歌劇等，猶如18世紀的作曲家。於俄國革命後流亡海外，還曾滯留日本。歸國後以蘇聯音樂家之姿活躍一時。

《羅密歐與茱麗葉》

此作品是以名聞遐邇的莎士比亞悲劇改編而成的芭蕾舞劇。普羅高菲夫後來自行改編而成的音樂會專用管弦樂組曲較為知名。

⑳ 阿諾・荀白克

Arnold Schönberg

奧地利

　　確立了「20世紀音樂」之一的無調性十二音技法。與魏本、伯格並稱為「新維也納樂派」。為猶太人，納粹掌權後即流亡海外，逝世於美國。

《昇華之夜》

為弦樂六重奏曲，也有改編成弦樂合奏並以管弦樂團來演奏。原作為戴默爾的詩作，將月下男女的傾訴化為音樂。是轉化成十二音音樂之前的作品，因此十分悅耳，也不乏「新意」。

㉑ 貝拉・巴爾托克

Bartók Béla Viktor János

匈牙利

　　生為教師兼業餘音樂家之子，為了成為鋼琴家而在音樂學院學習。亦為匈牙利民族音樂的研究家。為了躲避納粹德國對匈牙利的入侵而流亡海外，逝世於美國。

《管弦樂協奏曲》

移居美國後的1943年的作品。由五個樂章所組成，全曲不只有一名獨奏者，因此雖看似交響樂，但凝神細聽後，會發現每個樂器都猶如獨奏樂器。

㉒ 古斯塔夫・霍爾斯特

Gustav Holst

英國

　　生為鋼琴教師之子，志在成為鋼琴家，卻因右手出了毛病而打消念頭。為了維生而擔任女子學校的音樂教師。應該只有《行星組曲》較為知名。

《行星組曲》

由〈火星〉、〈金星〉、〈水星〉、〈木星〉、〈土星〉、〈天王星〉與〈海王星〉7首曲子所構成的管弦樂組曲。第二次世界大戰後大受歡迎。是受到占星術影響所寫的作品。霍爾斯特自稱是「非標題音樂」。

㉓ 班傑明・布瑞頓

Edward Benjamin Britten

英國

　　為牙醫父親與歌手母親所生，自幼少時期開始作曲的神童。很可能是有留下照片的作曲家當中最帥氣的一位。雖為20世紀的作曲家，卻譜寫了無數歌劇。

《彼得・葛萊姆》

於第二次世界大戰結束那年首次演出，為布瑞頓的第一部歌劇，堪稱最高傑作。以封閉的海邊村落為舞台，為嚴肅的社會寫實風。作品中的間奏曲被改編成音樂會用的《4首海的間奏曲》，經常演奏。

㉔ 喬治·蓋希文

George Gershwin

美國

　　出生於紐約，為俄羅斯裔猶太移民之子。哥哥為作詞家，由蓋希文負責作曲，創作出許多流行歌曲。為最早的「美國音樂」作曲家。因腦癌而於38歲時英年早逝。

《藍色狂想曲》

為獨奏鋼琴搭配管弦樂團的曲子，故充滿鋼琴協奏曲的風格。以爵士與古典音樂融合而成，最後大獲成功。是相當符合美國作風的音樂。

㉕ 李奧納德·伯恩斯坦

Leonard Bernstein

美國

　　超越20世紀美國所有類型的音樂，可謂超級巨星。創作含括百老匯音樂劇乃至嚴肅的交響曲與歌劇，還身兼鋼琴家，為世界最佳指揮家之一，亦為和平運動家。

《西城故事》

也有拍成電影，是最成功的百老匯音樂劇，近年也有在歌劇院中演出，被認定為「古典音樂」。另有伯恩斯坦自己改編的音樂會專用組曲，經常演奏。

| 作者 | **中川右介**

1960年生於東京。早稻田大學第二文學系畢業。於出版社任職，後於
1993年創設AlphAbetA（アルファベータ）出版社，擔任執行董事兼
總編輯（直到2014年）。編輯並發行了《Classic Journal》與無數音樂
家的評論傳記等。本身也寫了和古典音樂、電影、歌舞伎及歌謠曲等
相關的書籍。主要著作有《古典音樂史》（暫譯，角川Sophia文庫）、
《卡拉揚與福特萬格勒》、《五十名現代名演奏家》（暫譯，幻冬舍新
書）、《驚人的古典音樂》、《冷戰與古典音樂》（暫譯，NHK出版新
書）、《浪漫派的音樂家們》（暫譯，ちくま新書）等。

| 插畫 | **ショス・たこ**

出生於神奈川縣橫濱市。畢業於東京藝術大學研究所，主修設計。
2014年製作了「作曲家撲克牌」，自此開始製作並販售以作曲家素描
畫製成的商品。自2019年春天起以兼職插畫家之姿開始活躍。

キクイタダキ

東京都出身。專門學校畢業後，拜漫畫家「佐藤ヒロシ」為師。隸屬
於STUDIO LAREART。曾擔任助手，現在以漫畫家兼插畫家的身分
展開工作。代表作為《安部家的一家之主》（於comico上連載）。喜
歡的動物是貓。

| 參考文獻 | 本書僅為入門書。想要更深入了解的讀者，請參閱下列作者所列的書
單。

■關於古典音樂的歷史
《古典音樂史》（暫譯，角川Sophia文庫）／《浪漫派音樂家選集》（暫譯，ちくま新書）／《驚人的
古典音樂》（暫譯，NHK出版新書）／《西洋繪畫與古典音樂》（暫譯，青春出版社）

■關於名曲的背景
《不可不知的五十首古典音樂名曲》（暫譯，河出文庫）／《第九》（暫譯，幻冬舍新書）

■關於演奏家
《五十名現代名演奏家》（暫譯，幻冬舍新書）／《世界十大管弦樂團》（暫譯，幻冬舍新書）／
《二十世紀十大鋼琴家》（暫譯，幻冬舍新書）／《卡拉揚與福特萬格勒》（暫譯，幻冬舍新書）／
《霍羅威茨》（暫譯，Alpha Beta Books）／《格連·古爾德》（暫譯，朝日新書）

■其他
《專為完全沒聽過古典音樂的人設計的超級入門書》（暫譯，青春文庫）／《沒聽過也能暢談古典音
樂》（暫譯，日經プレミアシリーズ）

國家圖書館出版品預行編目資料

圖解古典樂：從樂理入門到音樂史完全
解析，全方位提升藝術涵養 / 中川右
介著；童小芳譯. -- 初版. -- 臺北市：
臺灣東販, 2020.04
184面；12.4X18.8公分
ISBN 978-986-511-314-8(平裝)

1.音樂史 2.古典樂派 3.歐洲

910.94 109002469

圖解古典樂

從樂理入門到音樂史完全解析，全方位提升藝術涵養
（原著名：イラストでわかる！クラシックの楽しみ方）

2020年4月1日初版第一刷發行
2023年4月15日初版第四刷發行

作　　者　中川右介
譯　　者　童小芳
編　　輯　魏紫庭
美術編輯　黃郁琇
發 行 所　台灣東販股份有限公司
發 行 人　若森稔雄
地　　址　台北市南京東路4段130號2F-1
電　　話　(02)2577-8878
傳　　真　(02)2577-8896
郵撥帳號　1405049-4
總 經 銷　聯合發行股份有限公司
地　　址　台北市南京東路4段130號2F-1
電　　話　(02)2917-8022

TOHAN